MÉTHODE
DE DESSIN A VUE
ET A MAIN LEVÉE

PREMIER LIVRET

 I. LES LIGNES.
 II. LES ANGLES.
 III. LES QUADRILATÈRES.
 IV. LES TRIANGLES ET LE TRAPÈZE.

DIRECTIONS

Pour apprendre à dessiner, il faut d'abord apprendre à *bien voir*.

Bien voir, c'est savoir *observer, comparer, juger, retenir*; c'est se rendre compte de la *position des lignes*, de leur *mouvement*, de leur *direction*, de leur *inclinaison*; de leurs *proportions* et de leurs *rapports*; de la *forme des objets*, de leurs *différentes parties*, de leur *couleur*, etc.

L'*observation* doit donc être le fondement de la méthode.

Par suite, la leçon de dessin comprendra deux parties : 1° l'**observation**, par laquelle se fera l'*éducation de l'œil*; 2° l'**exécution**, par laquelle se fera l'*éducation de la main*.

L'éducation de l'œil est beaucoup plus importante, plus longue et plus difficile que celle de la main; celle-ci s'assouplit vite et obéit facilement si l'œil est assez habile pour la bien conduire. Aussi, au cours moyen, doit-on avoir en vue l'*éducation de l'œil* plutôt que l'*habileté technique d'exécution*.

La leçon de dessin sera *collective*; tous les élèves d'une même division seront occupés ensemble à un même travail, à un même modèle. Le maître ne bornera pas ses efforts à des retouches individuelles, mais, au *tableau noir*, *la craie à la main*, il expliquera les notions géométriques, il dirigera les exercices d'observation, il expliquera les exercices préparatoires à exécuter sur l'ardoise, il analysera les motifs d'application destinés à être reproduits sur le cahier.

D'autre part, le travail des élèves ne consistera pas seulement en des exercices de reproduction visuelle de modèles tracés et expliqués au tableau noir; il comprendra, en outre, l'étude et la récitation des notions géométriques enseignées, la résolution des problèmes simples proposés comme *exercices graphiques*, des exercices de dessin de mémoire, de dessin dicté et de dessin très simple d'invention avec des motifs donnés.

L'enseignement du dessin s'adresse avant tout à l'intelligence : *toute copie machinale et servile doit en être bannie* par cette raison qu'elle dispense de la réflexion et qu'elle n'exerce pas le jugement. C'est pourquoi le maître ne doit pas permettre l'emploi du *papier quadrillé* qui dispense l'enfant d'avoir à faire des appréciations et des reproductions de rapports. Le mieux est de mettre entre les mains des élèves un cahier spécial de même format que le cahier de devoirs journaliers, fait de papier bulle ou de papier blanc pas trop lisse.

CONSEILS

Pour dessiner correctement, il importe de suivre les *conseils* suivants :

1. Tenir bien droit la feuille ou le cahier sur lequel on dessine, quelles que soient les directions des lignes à tracer.
2. Avoir un crayon ni trop tendre ni trop dur (le n° 2 suffit généralement); le tailler en pointe légèrement émoussée; une pointe trop affilée donne un trait dur et coupe le papier.
3. Analyser le dessin avant de l'exécuter à vue et à main levée.
4. Disposer le dessin bien au milieu de la feuille de papier. Esquisser légèrement le dessin en entier avant d'arrêter les lignes définitives.
5. Effacer soigneusement les faux traits, soit avec la gomme, soit avec la mie de pain, après avoir corrigé les tracés.
6. Ne jamais mouiller son crayon, sous prétexte qu'il ne marque pas; un bon dessin n'est pas un dessin noir, mais un dessin juste. Les traits doivent être légers, fins et blonds, et non pas noirs et lourds. Dans le tracé d'une ligne, se préoccuper constamment du point d'arrivée.
7. Un trait large et vigoureux s'obtient en plusieurs fois; il est formé de traits fins, assez rapprochés pour qu'ils se confondent.
8. Représenter les colorations et les tonalités différentes à l'aide de hachures plus ou moins serrées ou de frottis aux crayons de couleur.
9. Se munir de crayons de couleur bleue, rouge et jaune. Les autres teintes s'obtiennent par la superposition de deux des couleurs précédentes (rouge et bleu donnent violet; rouge et jaune donnent orangé; bleu et jaune donnent vert).
10. Quand on dessine d'après nature, l'objet à dessiner doit être placé à une distance au moins égale à trois fois sa plus grande dimension, autrement on n'en voit pas l'ensemble sans déplacer l'œil.
11. S'il s'agit d'objets éloignés, évaluer les dimensions relatives à l'aide de son crayon que l'on tient, le bras tendu, dans le sens de la ligne à reproduire, le pouce servant de curseur.
12. Déterminer la direction des droites dans l'espace au moyen des angles qu'elles font avec la verticale d'un point donné. Cette verticale est donnée par le fil à plomb.

NOTIONS GÉOMÉTRIQUES (Lignes) — Leçon I

LES LIGNES : Formes, Positions.

1° EXERCICES D'OBSERVATION

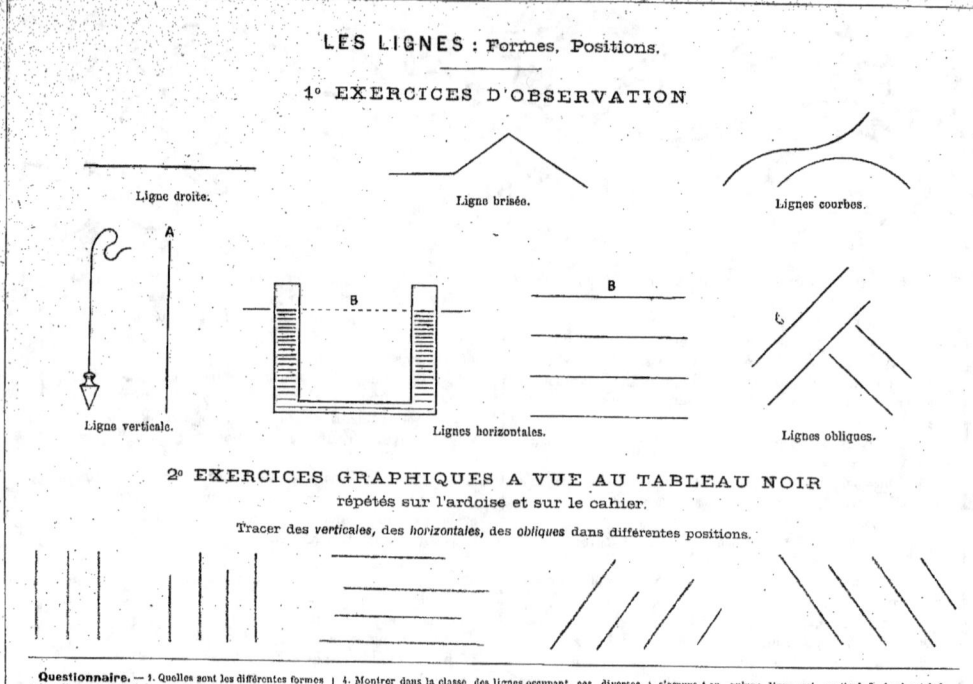

2° EXERCICES GRAPHIQUES A VUE AU TABLEAU NOIR
répétés sur l'ardoise et sur le cahier.

Tracer des *verticales*, des *horizontales*, des *obliques* dans différentes positions.

Questionnaire. — 1. Quelles sont les différentes formes qu'une ligne peut avoir ? — 2. Montrer dans la classe des exemples de ces différentes formes. — 3. Quelles sont les différentes positions que peut occuper une ligne droite ? — 4. Montrer dans la classe des lignes occupant ces diverses positions. — 5. Comment trace-t-on, sur le papier : 1° une horizontale ? 2° une verticale ? 3° une oblique qui penche à droite ? 4° une oblique qui penche à gauche ? — 6. Comment s'assure-t-on qu'une ligne est verticale ? horizontale ? — 7. Comment corrige-t-on une ligne ? — 8. Comment met-on un dessin au milieu d'une feuille de papier ? — 9. Comment doit être tenu le cahier sur lequel on dessine ?

Leçon I (Suite) — RÉSUMÉ ET APPLICATION (Lignes) — 7

3° RÉSUMÉ

Une ligne peut avoir l'une des formes suivantes : *droite*, *brisée*, *courbe*.

Une ligne droite peut être *verticale*, *horizontale* ou *oblique*.

Elle est verticale quand elle suit la direction du fil à plomb (A) ;

Elle est horizontale quand elle suit la direction du niveau de l'eau dormante (B) ;

Elle est oblique quand elle n'est ni verticale, ni horizontale (C).

Une verticale se trace de haut en bas, très légèrement d'abord et à petits coups ; on revient ensuite sur ce premier tracé pour le rectifier s'il y a lieu et le rendre continu et régulier.

Une horizontale se trace de gauche à droite en procédant de la même manière.

Une oblique, si elle penche à droite, se trace de bas en haut ; si elle penche à gauche, elle se trace, au contraire, de haut en bas. Dans tous les cas, le cahier doit toujours rester droit devant l'élève.

4° APPLICATION

Combinaisons de *verticales*, d'*horizontales* et d'*obliques*.

Observation importante. — Tout dessin doit être mis en place au milieu de la feuille de papier destinée à le recevoir. On y parvient au moyen de la construction indiquée par les lignes OH et CD de l'un ou l'autre des dessins ci-dessous.

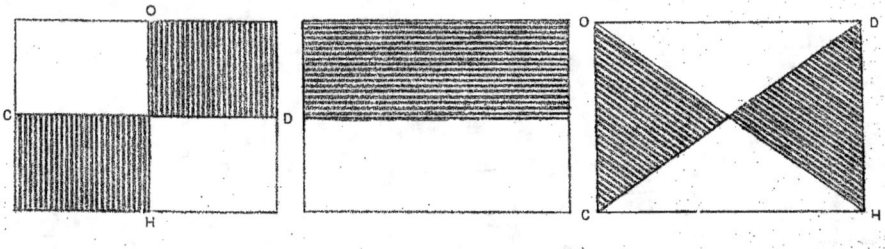

NOTIONS GÉOMÉTRIQUES *(Lignes)* — Leçon II

LES LIGNES : Positions.

1° EXERCICES D'OBSERVATION

Parallèles. Perpendiculaires.

NOTA. — L'idée des parallèles, des perpendiculaires, devra être donnée aux élèves des cours inférieurs par des pliages.

2° EXERCICES GRAPHIQUES A VUE AU TABLEAU NOIR
répétés sur l'ardoise et sur le cahier.

Tracer des *parallèles* et des *perpendiculaires* dans diverses positions.

Questionnaire. — 1. Qu'appelle-t-on lignes parallèles? — 2. Comment s'assure-t-on que deux lignes sont parallèles? — 3. Quelles sont les différentes positions que les lignes droites parallèles peuvent occuper? — 4. Montrer dans la classe des exemples de lignes parallèles. — 5. Qu'appelle-t-on perpendiculaire? — 6. Quelles sont les différentes positions que les perpendiculaires peuvent occuper? — 7. Montrer, dans la classe, des exemples de lignes perpendiculaires dans ces diverses positions. — 8. Comment s'assure-t-on que deux lignes sont perpendiculaires l'une sur l'autre? — 9. Quelle différence y a-t-il : 1° entre une verticale et une perpendiculaire? 2° entre une oblique, une verticale et une perpendiculaire?

Leçon II (Suite) RÉSUMÉ ET APPLICATION (Lignes)

3° RÉSUMÉ

On appelle lignes *parallèles* des lignes qui conservent le même écartement aux différents points de leur étendue. Les parallèles peuvent être verticales, horizontales ou obliques.

On appelle *perpendiculaire* une ligne qui en rencontre une autre sans pencher ni à droite ni à gauche de celle-ci. Les perpendiculaires peuvent occuper la position verticale, horizontale ou oblique.

4° APPLICATION (Bande à extrémités retournées).

Combinaisons de *lignes droites* de positions diverses (Bande repliée).

Analyse du dessin. Exécution.

1ᵉʳ LIVRET

LES LIGNES : Appréciation à vue des dimensions vraies.

1° EXERCICES D'OBSERVATION

Apprécier à vue les longueurs *vraies* des lignes droites données.

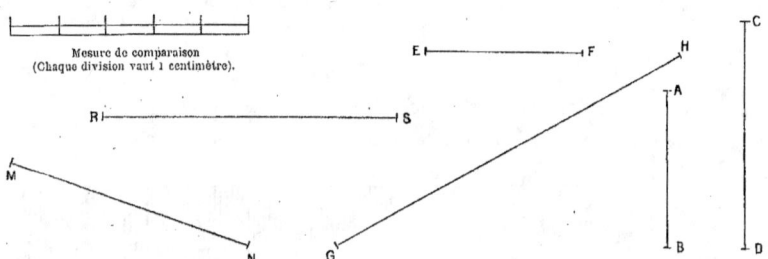

2° EXERCICES GRAPHIQUES A VUE AU TABLEAU NOIR
répétés sur l'ardoise et sur le cahier.

Tracer : 1° Une horizontale de 6 centimètres.
— 2° Une verticale de 4 centimètres.
— 3° Une oblique à gauche de 7 centimètres.
— 4° Une oblique à droite de 9 centimètres.
— 5° Une oblique à gauche de 35 millimètres.
— 6° Une horizontale de 13 centimètres.

Tracer : 7° Une verticale égale à la différence des lignes AB et CD.
— 8° Une horizontale égale à la somme des lignes MN et RS.
— 9° Une oblique à droite égale à la différence des lignes EF et GH.

Questionnaire. — 1. Comment évalue-t-on la longueur vraie d'une ligne droite ? — 2. Comment trace-t-on une ligne droite de longueur égale : 1° à la somme de deux droites données ; 2° à la différence de deux droites données ? — 3. Comment s'assure-t-on qu'une ligne est bien égale à la somme ou à la différence de deux droites données ?

Leçon III. (Suite) — RÉSUMÉ ET APPLICATION (Lignes)

3° RÉSUMÉ

Pour *évaluer la longueur vraie d'une ligne droite*, il faut comparer cette longueur à une autre longueur prise comme unité. La longueur de l'ongle du petit doigt d'un enfant est de un centimètre environ.

Le tracé d'une droite de longueur numérique donnée ne présente plus de difficulté quand l'œil sait apprécier la longueur vraie d'une droite.

Pour tracer une droite de longueur égale à la somme ou à la différence de deux droites, il faut évaluer d'abord la longueur vraie de chaque droite, additionner ou retrancher ensuite les longueurs ainsi trouvées et tracer une ligne de longueur numérique égale à la somme ou à la différence obtenue.

Pour vérifier les évaluations, on doit se servir d'une bande de papier divisée en centimètres et en millimètres, mais il ne faut faire cette vérification qu'après l'exécution des tracés demandés ou l'évaluation des longueurs données à apprécier à vue.

4° APPLICATION (Carrelage)

(Ce dessin sera d'abord exécuté sur l'ardoise, puis reproduit sur le cahier et donnera lieu à un exercice de travail manuel.)

DESSIN DICTÉ

1. Faire une ligne horizontale AB de 18 cent.

2. Aux deux extrémités de cette droite abaisser deux perpendiculaires de 6 centimètres. AD et BC.

3. Joindre les points CD, on obtient ainsi une parallèle à AB.

4. Porter sur AB autant de fois que cela est possible une longueur de 2 centimètres et indiquer les points ainsi obtenus par les chiffres 1, 2, 3, 4.

5. Des points 1, 2, 3, 4. abaisser des perpendiculaires sur CD et indiquer les pieds de ces perpendiculaires par les lettres a, b, c, d.

6. Joindre D1, a2, b3, c4, etc., puis Aa, 1b, 2c, 3d, 4C, etc.

7. A un demi-centimètre au-dessus de AB et au-dessous de CD, mener des parallèles à ces lignes et de longueurs égales.

8. Faire les hachures suivant les indications du modèle ou remplacer ces hachures par une légère teinte de couleur.

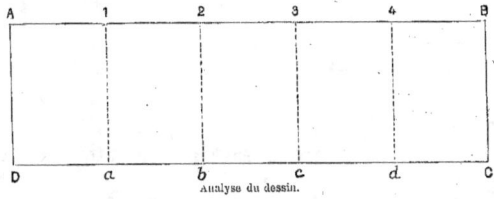
Analyse du dessin.

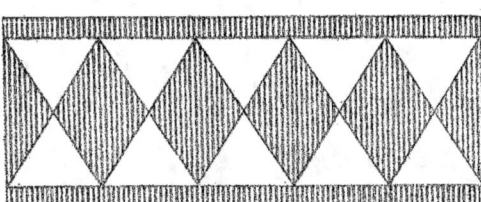
Exécution.

LES LIGNES
Appréciation à vue des dimensions relatives ou rapport entre les longueurs de deux droites.

1° EXERCICES D'OBSERVATION
Apprécier à vue les *dimensions relatives* ou rapport entre les longueurs de deux portions de droite ou de deux droites données.

2° EXERCICES GRAPHIQUES A VUE AU TABLEAU NOIR
répétés sur l'ardoise et sur le cahier.
Diviser en 2, 4, 8 parties égales les droites données.

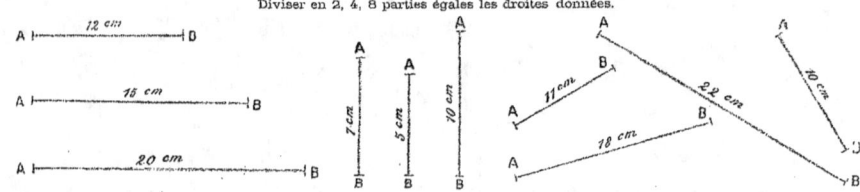

Questionnaire. — 1. Comment évalue-t-on les dimensions relatives de deux parties de droite ou de deux droites données ? — 2. Comment doit-on tenir son crayon lorsqu'on évalue les dimensions relatives de deux droites ou de deux parties de droite ? — 3. Comment divise-t-on une droite : 1° en 2 parties égales ; 2° en 4 parties égales ; 3° en 8 parties égales ; 4° en 16 parties égales ? — 4. Montrer dans la classe des applications de la division des lignes en 2, 4, 8 ou 16 parties égales.

Leçon IV (Suite) — RÉSUMÉ ET APPLICATION (Lignes) — 13

3° RÉSUMÉ

I. — Pour évaluer les dimensions relatives de deux parties de droites ou de deux droites, on place son crayon dans la position de la plus petite ligne, en le maintenant à égale distance de l'œil, et en faisant correspondre l'une des extrémités de ce crayon avec l'extrémité de la ligne ou portion de ligne dont on se propose d'évaluer le rapport (1). On ferme l'œil gauche et, sans changer la position du crayon, on fait glisser l'ongle du pouce de la main qui le soutient jusqu'à ce qu'il coïncide avec l'autre extrémité de la ligne à évaluer. On porte ensuite la longueur du crayon ainsi déterminée sur la seconde ligne, à vue bien entendu, et en maintenant toujours le crayon à la même distance de l'œil, puis on compare. Le résultat trouvé donne les dimensions relatives ou rapport existant entre les deux droites données.

En tenant son crayon à *bras tendu*, on est sûr de le maintenir à une distance invariable de l'œil.

II. — Pour diviser une droite en 4, 8, 16 parties égales, il faut d'abord la diviser en 2 parties égales, puis chaque moitié en 2 parties égales, puis chaque quart en deux parties égales et ainsi de suite.

(1) Le maître fera remarquer que le crayon doit toujours se mouvoir parallèlement au plan vertical passant par la ligne des yeux.

4° APPLICATION (Lambrequin)

Donner au lambrequin une longueur totale de 18 centimètres.

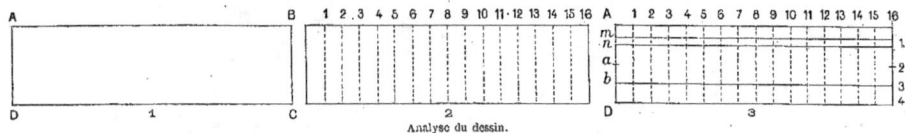

Analyse du dessin.

$AB = 4\,BC$
$mn = \frac{1}{3}\,An$
$\left.\begin{array}{l} An \\ na \\ ab \\ bD \end{array}\right\} = \frac{1}{4}\,AD$

Exécution.

NOTIONS GÉOMÉTRIQUES (Lignes) — Leçon V

LES LIGNES
Appréciation à vue des dimensions relatives ou rapport entre les longueurs de deux droites

1° EXERCICES D'OBSERVATION
Apprécier à vue les dimensions relatives ou rapport entre deux droites parallèles, horizontales, verticales, obliques.

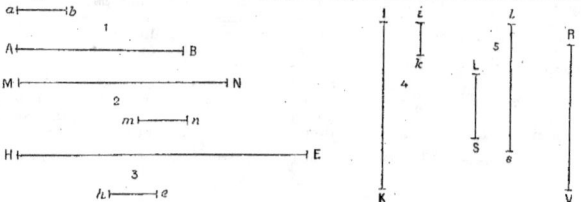

2° EXERCICES GRAPHIQUES A VUE AU TABLEAU NOIR
répétés sur l'ardoise et sur le cahier.

Diviser une ligne droite en 3, 6, 9, 12 parties égales.

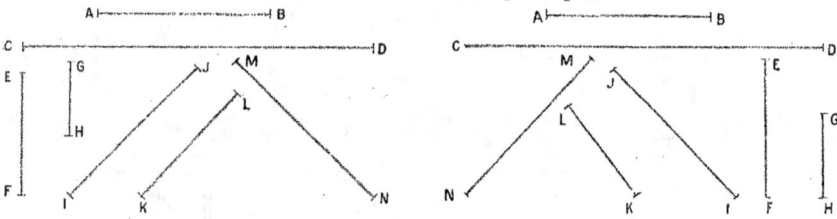

Lignes à diviser en 3, 9 parties égales. Lignes à diviser en 6, 12 parties égales.

L'élève donnera aux lignes les longueurs numériques suivantes : AB = 16 ; CD = 21 ; EF = 13 ; GH = 8 ; IJ = 17 ; KL = 15 ; MN = 18 centimètres.

Questionnaire. — 1. Comment divise-t-on une ligne droite en 9 parties égales ? — 2. Comment divise-t-on une ligne droite en 6 parties égales ? — 3. Comment divise-t-on une ligne droite en 12 parties égales ? — 4. Montrer dans la classe ou ailleurs des applications de la division des lignes en 6, 9, 12 parties égales.

Leçon V (Suite) — RÉSUMÉ ET APPLICATION (Lignes) — 15

3º RÉSUMÉ

I. Pour *diviser* une droite en *9 parties égales*, il faut d'abord la diviser à vue en 3 parties égales et opérer ensuite sur chaque tiers de la ligne comme sur la ligne tout entière.

II. Pour *diviser* une ligne en *6 parties égales*, il faut la diviser d'abord en 2 parties égales et diviser ensuite chaque partie de la ligne en 3 parties égales.

III. Pour *diviser* une ligne en *12 parties égales*, il faut la diviser en 4 parties égales (v. page 12-13) et diviser ensuite chacune des parties obtenues en 3 parties égales.

4º APPLICATION (Entrelacs)

NOTA. — Prendre AB = 21 centimètres, BC = 7 centimètres.

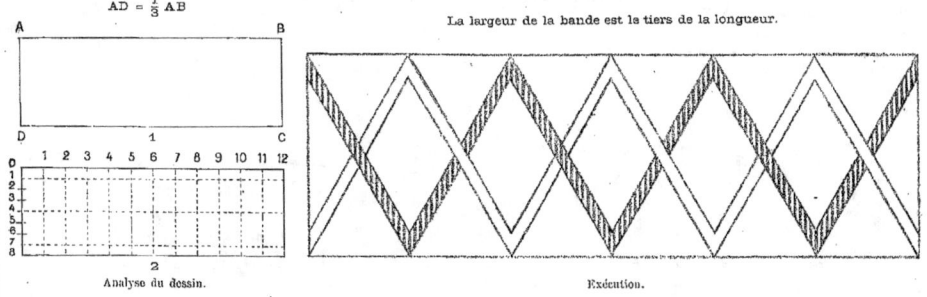

$AD = \frac{1}{3} AB$

La largeur de la bande est le tiers de la longueur.

Analyse du dessin. — Exécution.

LES LIGNES
Appréciation à vue des dimensions relatives, ou rapport entre les longueurs de deux droites

1° EXERCICES D'OBSERVATION
Apprécier à vue les dimensions relatives ou rapport entre deux droites non parallèles.

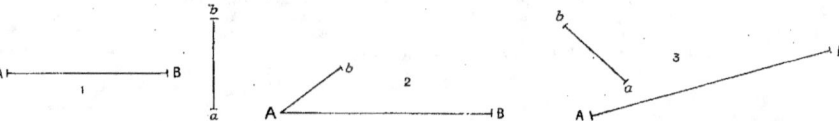

2° EXERCICES GRAPHIQUES A VUE AU TABLEAU NOIR
répétés sur l'ardoise et sur le cahier.
Division d'une ligne en 5, 10, 15, 20 parties égales.

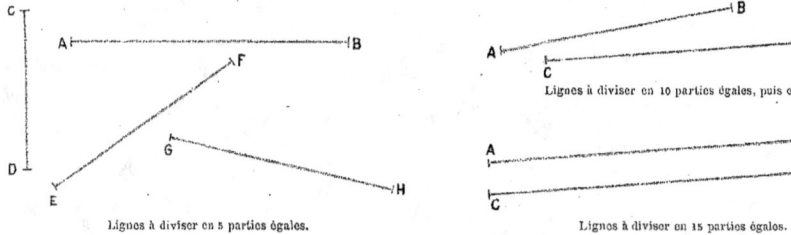

Lignes à diviser en 5 parties égales. Lignes à diviser en 15 parties égales.

L'élève donnera aux lignes les longueurs numériques suivantes : AB = 14 cent.; CD = 17 cent; EF = 12 cent.; GH = 14 cent.

Questionnaire. — 1. Comment divise-t-on une droite en 10 parties égales ? — 2. Comment divise-t-on une droite en 20 parties égales ? — 3. Comment divise-t-on une droite en 15 parties égales ? — 4. Montrer, si c'est possible, dans la classe des applications de la division des lignes en 10, 15, 20 parties égales.

Leçon VI (Suite) RÉSUMÉ ET APPLICATION (Lignes) 17

3° RÉSUMÉ

I. — Pour *diviser* une droite en *10 parties égales*, il faut la diviser d'abord en 2 parties égales et, en procédant par tâtonnement, diviser ensuite chaque moitié en 5 parties égales.

II. — Pour *diviser* une droite en *20 parties égales*, il faut la diviser d'abord en 4 parties égales et diviser ensuite chaque quart en 5 parties égales.

III. — Pour *diviser* une droite en *15 parties égales*, il faut la diviser d'abord en 3 parties égales (v. pages 14-15) et diviser ensuite chaque tiers en 5 parties égales.

4° APPLICATION (Tresse)

NOTA. — Ce dessin donnera lieu à un exercice de travail manuel. Prendre comme longueur de la tresse 20 centimètres, et comme largeur les deux cinquièmes de la longueur.

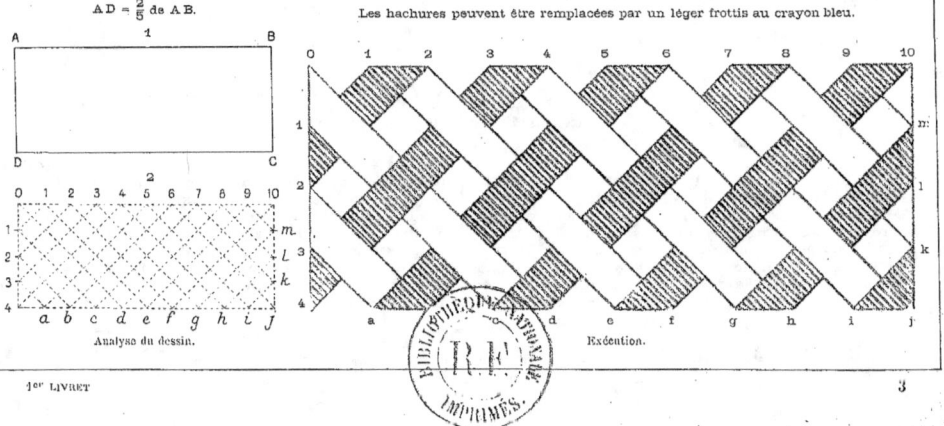

$AD = \frac{2}{5}$ de AB.

Les hachures peuvent être remplacées par un léger frottis au crayon bleu.

Analyse du dessin. Exécution.

1er LIVRET

LES ANGLES
Génération et définition. — Différentes sortes d'angles.

1° EXERCICES D'OBSERVATION

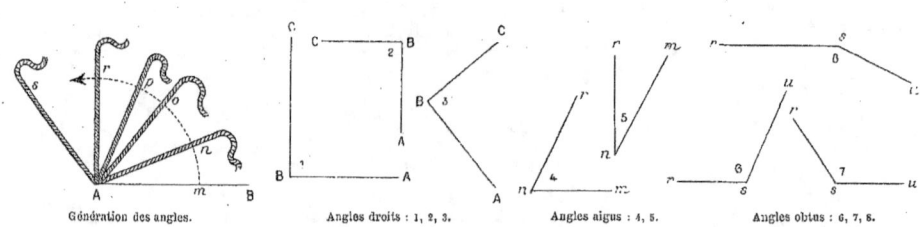

Génération des angles. Angles droits : 1, 2, 3. Angles aigus : 4, 5. Angles obtus : 6, 7, 8.

2° EXERCICES GRAPHIQUES A VUE AU TABLEAU NOIR
répétés sur l'ardoise et sur le cahier.

Construire :

1° Un angle droit dont l'un des côtés ait 8 centimètres et l'autre 6 centimètres.

2° Un angle droit dont l'un des côtés soit oblique par rapport au bord inférieur de l'ardoise ou du tableau avec une longueur de 12 centimètres.

3° Un angle aigu dont l'un des côtés soit parallèle aux grands côtés de l'ardoise ou du tableau et ait une longueur égale aux deux tiers de l'autre côté.

4° Un angle aigu dont l'un des côtés soit parallèle aux grands côtés de l'ardoise ou du tableau et ait une longueur égale aux trois quarts de l'autre côté.

5° Un angle aigu dont l'un des côtés soit perpendiculaire aux grands côtés de l'ardoise ou du tableau et ait une longueur de 15 centimètres.

6° Un angle obtus dont les côtés soient obliques par rapport aux côtés de l'ardoise ou du tableau et aient une longueur égale.

Questionnaire. — 1. Qu'est-ce qu'un angle ? — 2. Comment appelle-t-on les lignes qui forment l'angle ? — 3. Montrer des angles dans la classe. — 4. Comment désigne-t-on un angle ? — 5. Comment lit-on un angle ? — 6. Combien y a-t-il de sortes d'angles ? — 7. Montrer dans la classe des différentes sortes d'angles.

3° RÉSUMÉ

Un *angle* est l'ouverture plus ou moins grande de deux lignes qui se coupent.

Ces lignes s'appellent les *côtés de l'angle* et le point où elles se rencontrent se nomme le *sommet de l'angle*.

REMARQUE. — On désigne un angle au moyen de trois lettres, deux placées aux extrémités des côtés et la troisième placée au sommet de l'angle.

Pour lire un angle, on nomme séparément ces trois lettres en énonçant celle du sommet au milieu. Si l'angle est seul, on le désigne souvent par la lettre du sommet seulement.

Il y a *trois sortes d'angles* :

1° L'*angle droit*, qui a ses côtés perpendiculaires l'un sur l'autre. Ex. : A B C.

2° L'*angle aigu*, qui est un angle plus petit qu'un angle droit. Ex. : m n r.

3° L'*angle obtus*, qui est un angle plus grand qu'un angle droit. Ex. : r s u.

4° APPLICATION

Le côté AB du carré aura une longueur de 18 centimètres.

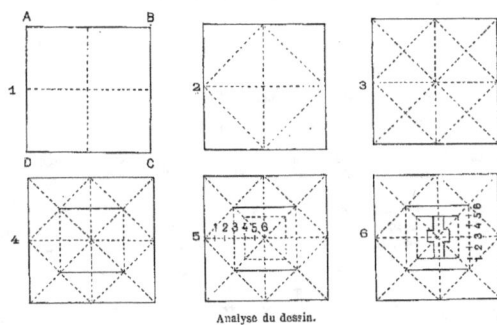

Analyse du dessin.

Exécution.

LES ANGLES : Évaluation d'angles.

1° EXERCICES D'OBSERVATION

Apprécier à vue la valeur des angles donnés.

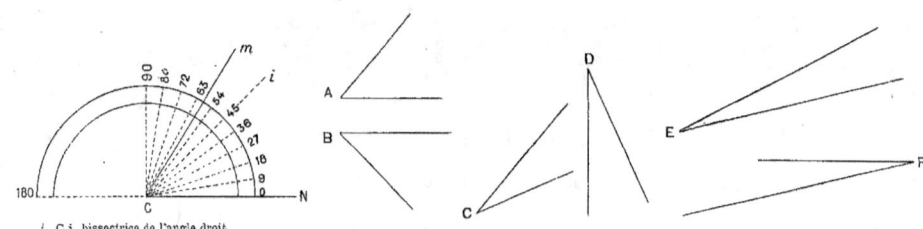

C i, bissectrice de l'angle droit.

2° EXERCICES GRAPHIQUES A VUE AU TABLEAU NOIR
répétés sur l'ardoise et sur le cahier.

1° Construire un angle de 45° dont l'un des côtés soit parallèle aux grands bords de l'ardoise ou du tableau noir et ait une longueur de 12 centimètres.

2° Construire un angle de 45° dont l'un des côtés soit perpendiculaire aux grands bords de l'ardoise ou du tableau noir et ait une longueur de 15 centimètres.

3° Construire un angle de 45° dont l'un des côtés soit parallèle aux petits bords de l'ardoise ou du tableau noir.

4° Construire un angle de 45° dont le sommet soit sur le milieu du bord inférieur de l'ardoise ou du tableau noir et dont un côté soit les deux tiers de l'autre.

Questionnaire. — 1. Comment exprime-t-on la valeur d'un angle ? — 2. Quand dit-on d'un angle qu'il est double, triple, quadruple d'un autre — prendre un exemple. — 3. Quel est l'angle pris comme terme de comparaison pour évaluer un angle quelconque ? — 4. Comment obtient-on la grandeur exacte d'un angle ? — 5. Comment apprécie-t-on à vue la grandeur d'un angle aigu ? — 6. De quoi dépend la grandeur d'un angle ? — Qu'appelle-t-on bissectrice ? — 7. Montrer dans la classe des exemples de bissectrices.

3º RÉSUMÉ

La *valeur d'un angle* s'exprime en degrés et l'on dit d'un angle de 60º qu'il est double d'un angle de 30º, triple d'un angle de 20º, quadruple d'un angle de 15º.

Pour évaluer un angle, on le compare à l'angle droit qui vaut 90º.

La grandeur exacte d'un angle s'obtient au moyen du *rapporteur*. — On place le centre du rapporteur au sommet de l'angle à mesurer et l'on fait correspondre l'un des côtés de l'angle avec la ligne 0 de l'instrument; la division par laquelle passe l'autre côté exprime la mesure cherchée.

Pour apprécier *à vue* la grandeur d'un angle, on construit au sommet, et avec l'un des côtés, un angle droit; on porte, à partir du sommet, des longueurs égales sur les côtés des deux angles, et par les trois points ainsi obtenus, on fait passer un arc dont le centre est le sommet des angles, et on compare la longueur de l'arc compris entre les côtés de l'angle donné à la longueur de l'arc compris entre les côtés de l'angle droit.

REMARQUE. — La grandeur d'un angle dépend uniquement de son ouverture et non de la longueur de ses côtés. La ligne qui partage un angle en deux parties égales porte le nom particulier de *bissectrice*.

4º APPLICATION

Donner au côté A B une longueur de 16 centimètres et au côté A D une longueur de 8 centimètres.

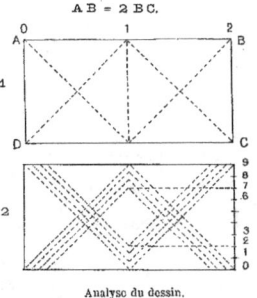

Analyse du dessin.

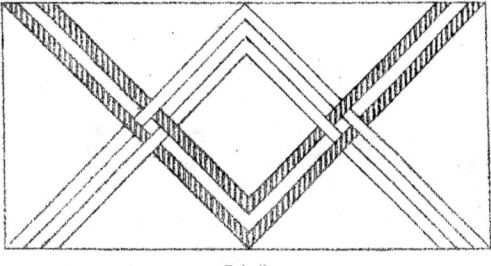

Exécution.

LES ANGLES
Évaluation d'angles. — Division en 2, 4, 8, 3, 6, 5, etc., parties égales.

1° EXERCICES D'OBSERVATION
Apprécier à vue la valeur des angles donnés en les comparant à l'angle droit.

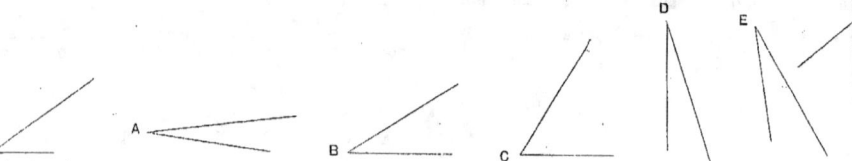

Angle de comparaison :
Une verticale et une horizontale forment un angle droit.

NOTA. — Tous ces angles sont une fraction exacte de l'angle droit.

2° EXERCICES GRAPHIQUES A VUE AU TABLEAU NOIR
répétés sur l'ardoise et sur le cahier.

1° Diviser un angle droit en 2, 4, 8 parties égales.
2° Construire un angle aigu dont l'un des côtés soit les trois quarts de l'autre parallèle aux petits côtés de l'ardoise et le diviser en 2, 4, 8 parties égales.
3° Construire un angle obtus dont l'un des côtés soit les deux tiers de l'autre et perpendiculaire aux grands côtés de l'ardoise ou du tableau et le diviser en 2, 4, 8 parties égales.
4° Construire un angle de 45° dont le sommet soit situé sur le milieu du bord inférieur de l'ardoise ou du tableau et le diviser en 2, 4, 8 parties égales.

Questionnaire. — 1. Comment divise-t-on à vue un angle quelconque en 2 parties égales ? — 2. Comment divise-t-on un angle à vue : 1° en 4 parties égales ; 2° en 8 parties égales ? — 3. Comment divise-t-on à vue un angle en un nombre quelconque de parties égales ? — 4. Montrer dans la classe des applications de la division des angles ?

Leçon IX (Suite) — RÉSUMÉ ET APPLICATION (Angles)

3° RÉSUMÉ

Pour *diviser un angle* quelconque en 2 parties égales, on place, à vue, dans l'ouverture de cet angle, un point situé à égale distance des deux côtés. (Vérifier par un découpage ou un pliage.)

Pour diviser un angle en 4 parties égales, on répète, sur chaque moitié d'angle, l'opération indiquée ci-dessus.

Le même procédé permet de diviser un angle en 8 parties égales.

RÈGLE GÉNÉRALE. — Pour diviser un angle en un nombre quelconque de parties égales, on porte, à partir du sommet, deux longueurs égales sur les côtés; on décrit, *à main levée*, un arc qui joint ces deux points et qui a pour centre le sommet de l'angle. On divise ensuite cet arc comme on a divisé les lignes droites.

4° APPLICATION

Ce dessin donnera lieu à un exercice de travail manuel. Donner à AB une longueur de 15 cent.; à AD une longueur de 10 cent.

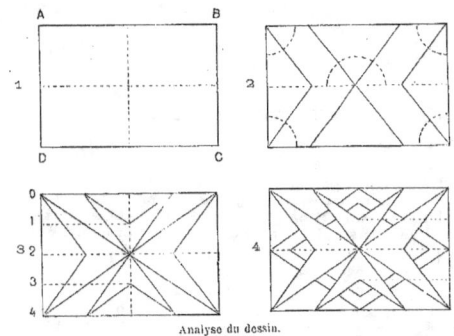

Analyse du dessin.

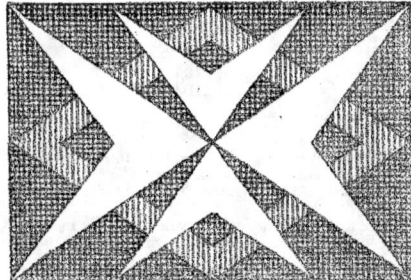

Exécution.

LES ANGLES
Évaluation d'angles. — Division en 3, 6 parties égales.

1° EXERCICE D'OBSERVATION
Apprécier à vue la grandeur des angles donnés

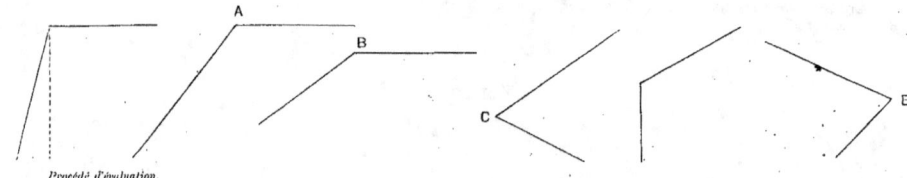

Procédé d'évaluation.

NOTA. — Ces angles sont quelconques.

2° EXERCICES GRAPHIQUES A VUE AU TABLEAU NOIR
répétés sur l'ardoise et sur le cahier.

1° Construire un angle obtus dont l'un des côtés, égal aux trois quarts de l'autre, soit parallèle aux petits bords de l'ardoise. Diviser cet angle en 3 parties égales.

2° Construire un angle obtus dont l'un des côtés, égal aux trois quarts de l'autre, soit oblique par rapport aux bords de l'ardoise, et le diviser en 3 parties égales.

3° Construire un angle de 60° en se rappelant que l'angle de 60° est les deux tiers de l'angle droit.

4° Construire un angle de 60° dont l'un des côtés soit perpendiculaire aux petits bords de l'ardoise ou du tableau.

Questionnaire. — 1. Comment apprécie-t-on à vue la valeur d'un angle obtus ? — 2. Qu'appelle-t-on complément d'un angle aigu donné ? — 3. Qu'appelle-t-on angle supplémentaire d'un angle donné ? — 4. Comment obtient-on le supplément d'un angle quelconque ? — 5. A quoi est égale la somme de tous les angles formés du même côté d'une droite et en un même point ? — 6. A quoi est égale la somme de tous les angles formés autour d'un même point ? — 7. Évaluer cette somme en degrés dans chaque cas.

3º RÉSUMÉ

Pour apprécier à vue la *valeur d'un angle obtus*, il faut élever au sommet, à l'intérieur de l'angle, une perpendiculaire sur l'un des côtés : on évalue ensuite la valeur de l'angle aigu situé en dehors de l'angle droit ainsi formé et on ajoute cette valeur à celle de l'angle droit.

REMARQUE I. — L'angle qu'il faut ajouter à un angle aigu pour former un angle droit s'appelle angle complémentaire de l'angle aigu.

REMARQUE II. — L'angle aigu qu'il faut ajouter à un angle obtus ou l'angle obtus qu'il faut ajouter à un angle aigu pour former deux angles droits se nomment angles supplémentaires de l'angle donné. Le supplément d'un angle s'obtient en prolongeant l'un des côtés à partir du sommet.

REMARQUE III. — La somme de tous les angles formés du même côté d'une droite et au même point vaut deux angles droits. Par suite, la somme de tous les angles formés autour du même point vaut quatre angles droits.

4º APPLICATION (Rose des vents)

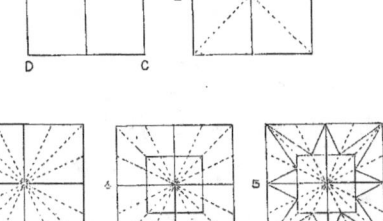

Analyse du dessin.

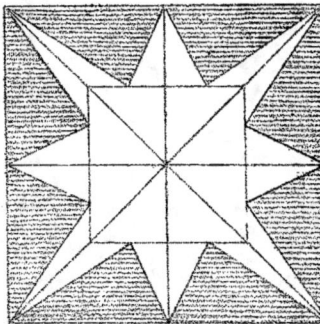

Exécution.

NOTIONS GÉOMÉTRIQUES (Angles) — Leçon XI

LES ANGLES
Évaluation d'angles. — Division en 2, 4, 3, 6, 5 parties égales.

1° EXERCICES D'OBSERVATION

Comparer à vue la grandeur des angles donnés pris deux à deux.

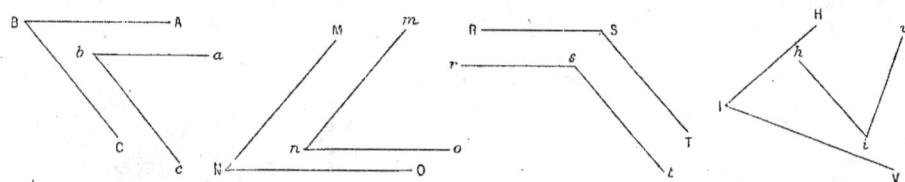

2° EXERCICES GRAPHIQUES A VUE, AU TABLEAU NOIR
répétés sur l'ardoise et sur le cahier.

1° Construire un angle de 60° dont l'un des côtés ait 15 centimètres et l'autre les deux tiers du premier.
2° Construire un angle de 30° dont l'un des côtés soit les cinq sixièmes de l'autre.
3° Construire un angle de 20° dont l'un des côtés soit les deux tiers de l'autre.

4° Construire deux angles de 60° dont les côtés soient parallèles.
5° Construire deux angles de 45° dont les côtés soient parallèles.
6° Construire deux angles de 45° dont les côtés soient perpendiculaires.

Questionnaire. — 1. De quelle propriété jouissent les angles de même nature qui ont leurs côtés : 1° parallèles ; 2° perpendiculaires ? — 2. Comment construit-on un angle de 60° ? — 3. Comment construit-on un angle de 30° ? — 4. Comment construit-on un angle de 20° ? — 4. Comment construit-on un angle égal à la somme de deux ou plusieurs autres ?

Leçon XI (Suite) — RÉSUMÉ ET APPLICATION (Angles)

3° RÉSUMÉ

Deux angles de même nature qui ont leurs côtés parallèles sont des angles égaux.

Deux angles de même nature qui ont leurs côtés perpendiculaires sont des angles égaux.

Pour faire un angle de 60°, on divise l'angle droit en 3 parties égales et on prend 2 de ces parties.

Pour faire un angle de 30°, on prend la moitié de l'angle de 60° ou le tiers de l'angle droit.

Pour faire un angle de 20°, on divise l'angle de 60° en 3 parties égales et l'on prend l'une de ces parties.

4° APPLICATION (Dallage)

NOTA. — Donner à BC une longueur de 16 centimètres et à AB une longueur de 8 centimètres.

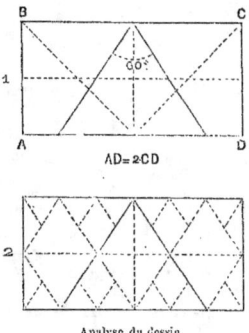

Analyse du dessin.

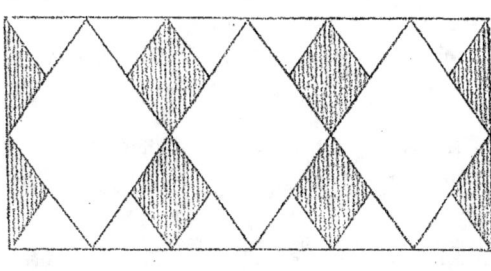

Exécution.

LES ANGLES

Évaluation d'angles. — Angle égal à la somme ou à la différence de deux angles.

1° EXERCICES D'OBSERVATION

Apprécier à vue la valeur de l'angle complémentaire de chacun des angles donnés.

Apprécier à vue la valeur de l'angle qu'il faut retrancher aux angles donnés pour les rendre égaux à un angle droit.

2° EXERCICES GRAPHIQUES A VUE, AU TABLEAU NOIR
répétés sur l'ardoise et sur le cahier.

1° Construire un angle égal à l'angle A B C.

(L'élève sait construire un angle donné en valeur 90°, 45°, 60°, 30°, 20°.)

2° Construire un angle égal à la somme des deux angles M N O, m n o.

3° Construire un angle égal à la somme de deux angles, l'un de 20°, l'autre de 25°.

4° Construire un angle égal à la différence de deux angles tracés a et b.

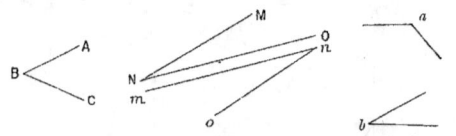

5° Construire un angle égal à la différence de deux angles qui ont, l'un 40°, l'autre 22°.

6° Construire un angle égal à la différence de deux angles, qui ont, l'un 75°, l'autre 45°.

Leçon XII (Suite) — RÉSUMÉ ET APPLICATION (Angles) — 29

3º RÉCAPITULATION DES LEÇONS PRÉCÉDENTES

1º Quelles sont les différentes formes que peuvent prendre les lignes?

2º Quelles sont les différentes positions que les lignes peuvent occuper? Les définir et indiquer comment on les trace.

3º Comment divise-t-on une ligne en 2, 4, 8, 16 parties égales? — Comment met-on un dessin en place?

4º Comment divise-t-on une ligne en 6, 9, 12 parties égales?

5º Comment divise-t-on une ligne en 5 parties égales?

6º Quelles sont les différentes sortes d'angles? Les définir.

7º Comment désigne-t-on un angle?

8º Comment évalue-t-on la grandeur exacte d'un angle? Comment apprécie-t-on à vue la grandeur d'un angle?

9º Qu'appelle-t-on bissectrice?

10º Comment divise-t-on un angle en un nombre quelconque de parties égales?

11º Qu'appelle-t-on complément et supplément d'un angle?

12º Quelle est la valeur relative des angles de même nature ayant leurs côtés parallèles ou perpendiculaires.

4º APPLICATION (Étoile)

Les angles droits A, B, C, D, doivent être divisés à vue en 5 parties égales; les lignes de division donnent, à leur rencontre avec les lignes mn, rs, les points 1, 2, 3, 4 qui servent à la construction d'une partie du dessin. Les points similaires se trouvent de la même manière. En suivant avec attention les croquis de 1 à 5, l'élève arrivera facilement à l'exécution complète. — Donner à AB, BD, DC, CA une longueur de 12 centimètres.

Ce dessin donnera lieu à un exercice de travail manuel.

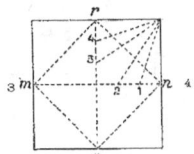
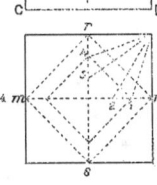
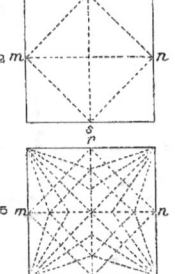
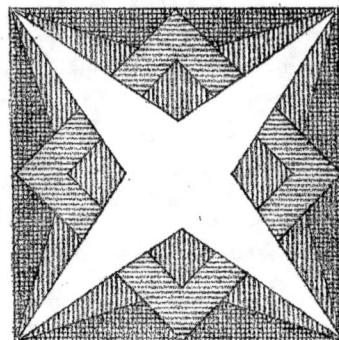

Analyse du dessin. — Exécution.

LES QUADRILATÈRES : Parallélogramme, Carré, Rectangle, Losange.

1º EXERCICES D'OBSERVATION

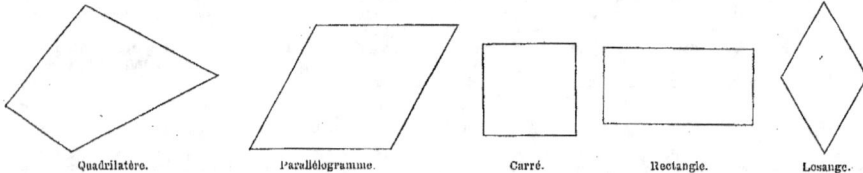

Quadrilatère. Parallélogramme. Carré. Rectangle. Losange.

2º EXERCICES GRAPHIQUES A VUE AU TABLEAU NOIR
répétés sur l'ardoise et sur le cahier.

1º Construire un quadrilatère quelconque dont l'un des angles ait 60º.

2º Construire un parallélogramme dont les petits côtés soient les deux tiers des grands côtés et dont les angles aigus aient 30º.

3º Construire un carré dont les côtés aient 9 centimètres.

4º Construire un carré dont les côtés fassent des angles de 45º avec les bords du tableau ou de l'ardoise et aient 12 centimètres.

5º Construire un rectangle dont les grands côtés obliques par rapport aux bords du tableau ou de l'ardoise, soient les six cinquièmes des petits côtés.

6º Construire un losange dont la longueur du côté soit les trois quarts de la longueur du petit bord de l'ardoise, les angles aigus ayant 30º.

Questionnaire. — 1. Qu'est-ce qu'un quadrilatère ? — 2. Montrer dans la classe des exemples de quadrilatères ? — 3. Qu'est-ce qu'un parallélogramme ? — 4. Comment appelle-t-on les côtés parallèles dans un parallélogramme ? — 5. Qu'est-ce qu'un carré ? — 6. Qu'est-ce qu'un rectangle ? — 7. Comment s'appelle encore le rectangle ? — 8. Montrer des exemples de carrés et de rectangles dans la classe. — 9. Qu'est-ce qu'un losange ? — 10. Montrer, si c'est possible, des exemples de losanges dans la classe ?

Leçon XIII (Suite) — RÉSUMÉ ET APPLICATION (Quadrilatères)

3° RÉSUMÉ

Un *quadrilatère* est une surface limitée par quatre lignes qui se coupent et qu'on appelle côtés.

Un *parallélogramme* est un quadrilatère limité par quatre côtés égaux et parallèles deux à deux.

Un *carré* est un parallélogramme qui a ses quatre côtés égaux et ses quatre angles droits.

Un *rectangle* est un parallélogramme qui a ses quatre angles droits, mais dont les côtés opposés seuls sont égaux.

Un *losange* est un parallélogramme qui a ses quatre côtés égaux sans avoir ses angles droits.

Les côtés parallèles sont dits *côtés opposés*.

3° APPLICATION (Parquetage)

Le motif ci-dessous sera dessiné en prenant 18 centimètres et 9 centimètres pour les dimensions du rectangle enveloppant.

Analyse du dessin.

Exécution

LES QUADRILATÈRES : Hauteurs, diagonales, médianes, axes.

1° EXERCICES D'OBSERVATION

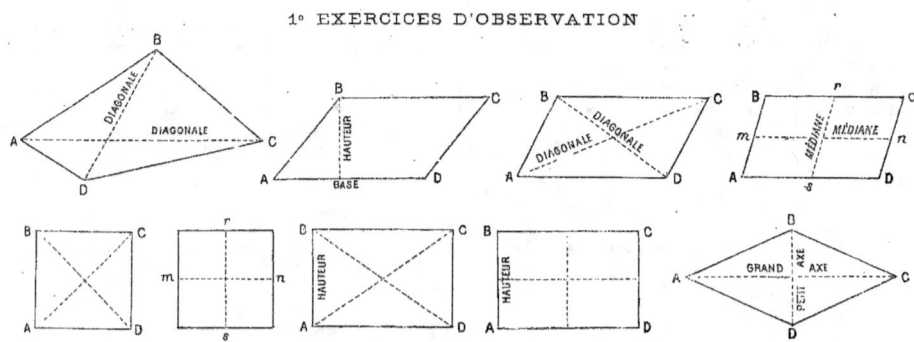

2° EXERCICES GRAPHIQUES A VUE AU TABLEAU NOIR
répétés sur l'ardoise et sur le cahier.

1° Construire un parallélogramme dont les grands côtés aient 8 centimètres, les petits 6 centimètres et dont les angles obtus aient 108°. Mener la hauteur de ce parallélogramme.

2° Construire un parallélogramme dont les petits côtés soient les deux tiers et la hauteur un tiers des grands côtés et y tracer les médianes.

3° Construire un rectangle dont les grands côtés soient les quatre tiers des petits côtés. Mener les diagonales et les médianes de ce rectangle.

4° Construire un losange dont les angles obtus auront 120° et les côtés 6 centimètres. Mener le grand axe de ce losange.

Questionnaire. — 1. Qu'appelle-t-on diagonales d'un quadrilatère ? — 2. Quel nom particulier donne-t-on aux diagonales d'un losange ? — 3. Qu'appelle-t-on : 1° hauteur; 2° base d'un parallélogramme ? — 4. Qu'appelle-t-on hauteur et base d'un rectangle ? — 5. Qu'appelle-t-on médianes d'un parallélogramme ?

Leçon XIV (Suite). — RÉSUMÉ ET APPLICATION (Quadrilatères) — 33

3° RÉSUMÉ

On appelle *diagonales* d'un quadrilatère quelconque les lignes qui joignent les sommets des *angles opposés* de ce quadrilatère.

REMARQUE I. — Les diagonales d'un losange s'appellent encore les *axes* du losange.

On appelle *hauteur* d'un parallélogramme la perpendiculaire abaissée de l'un des sommets sur le côté opposé appelé *base*.

REMARQUE II. — Dans le carré et dans le rectangle la hauteur est donnée par l'un des côtés et l'on donne le nom de *base* au côté perpendiculaire à celui-ci.

On appelle *médianes* d'un parallélogramme les lignes qui joignent les milieux des côtés opposés.

4° APPLICATION (Carrelage)

On donnera 10 centimètres au côté du grand carré.

Analyse du dessin. Exécution

LES QUADRILATÈRES
Propriétés des diagonales, des médianes, des axes menés dans des parallélogrammes.

1° EXERCICES D'OBSERVATION

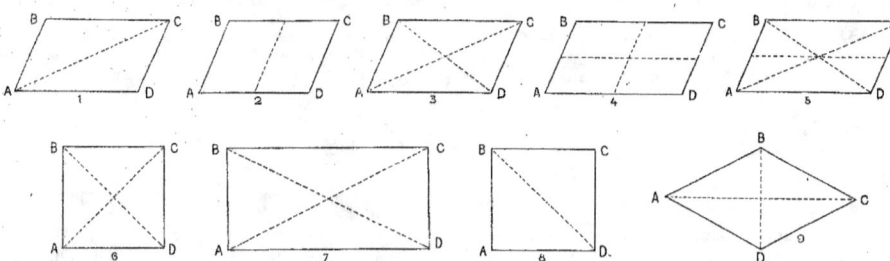

NOTA. — La vérification des propriétés des lignes menées dans les parallélogrammes se fera pour les figures 1, 2, par un découpage de papier ; pour les figures 3, 4, 5, 6, 7, à l'aide d'une règle divisée ou de la bande de papier ; pour les figures 8, 9, par un pliage et l'équerre.

2° EXERCICES GRAPHIQUES A VUE AU TABLEAU NOIR
répétés sur l'ardoise et sur le cahier.

1° Construire un parallélogramme dont les grands côtés aient 10 centimètres, la diagonale 13 centimètres, l'angle aigu formé par la diagonale et l'un des grands côtés ayant 30°.

2° Construire un parallélogramme dont les diagonales se coupent sous un angle de 30° et dont l'une soit les deux tiers de l'autre.

3° Construire un parallélogramme dont les médianes se coupent sous un angle de 60° et dont l'une ait 9 centimètres et l'autre les deux tiers de la première.

4° Construire un losange dont le petit axe soit les trois cinquièmes du grand. Y tracer les axes en lignes pointillées.

Questionnaire. — 1. Comment chaque diagonale d'un parallélogramme divise-t-elle ce parallélogramme ? — 2. Quelles sont les propriétés des médianes d'un parallélogramme ? — 3. Où se rencontrent les médianes et les diagonales d'un même parallélogramme ? — 4. De quelles propriétés jouissent les diagonales : 1° d'un carré ; 2° d'un rectangle ; 3° d'un losange ?

Leçon XV (Suite) — RÉSUMÉ ET APPLICATION (Quadrilatères)

3° RÉSUMÉ

Chaque diagonale divise le parallélogramme en deux triangles égaux.

Chaque médiane menée dans un parallélogramme divise ce parallélogramme en deux parallélogrammes égaux.

Les diagonales d'un parallélogramme se coupent en parties égales, en un point appelé centre du parallélogramme.

Les médianes jouissent de la même propriété. En conséquence les diagonales et les médianes, menées dans un parallélogramme, se rencontrent au centre de ce parallélogramme.

Les diagonales d'un carré sont égales ; les diagonales d'un rectangle sont égales.

Les diagonales d'un carré sont les bissectrices des angles de ce carré.

Dans un carré et dans un losange, les diagonales sont perpendiculaires l'une sur l'autre.

Dans un parallélogramme chaque médiane est égale et parallèle aux côtés qu'elle ne divise pas.

4° APPLICATION (Carreau)

Ce dessin donnera lieu à un exercice de travail manuel. — On donnera au côté du carré droit une longueur de 12 centimètres.

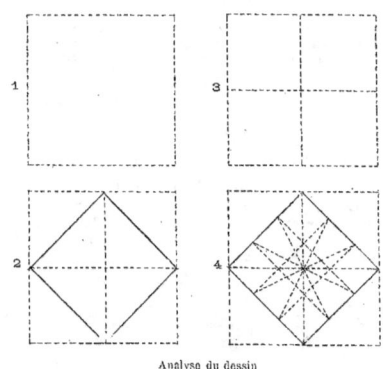

Analyse du dessin

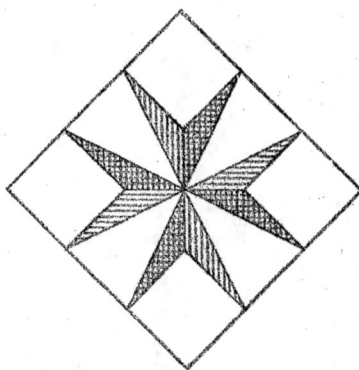

Exécution.

LES TRIANGLES

1° EXERCICES D'OBSERVATION

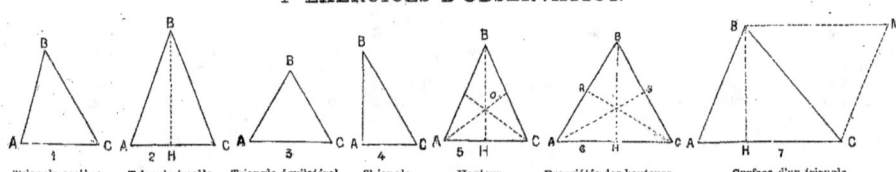

1	2	3	4	5	6	7
Triangle scalène.	Triangle isocèle propriété de la hauteur BH.	Triangle équilatéral.	Triangle rectangle.	Hauteur et bissectrices des angles égaux d'un triangle isocèle.	Propriétés des hauteurs des médianes et des bissectrices d'un triangle équilatéral.	Surface d'un triangle.

NOTA. — La vérification des figures 2, 5, 6, se fera au moyen d'un pliage ; pour la figure 6, il conviendra de mener d'abord les hauteurs du triangle afin de montrer par un pliage qu'elles se confondent avec les médianes et les bissectrices. La propriété de la figure 7 se vérifiera à l'aide d'un découpage. On montrera également par un découpage que la somme des trois angles d'un triangle vaut deux angles droits.

2° EXERCICES GRAPHIQUES, A VUE AU TABLEAU NOIR
répétés sur l'ardoise et sur le cahier.

1° Construire un triangle isocèle dont la base soit les deux tiers de la hauteur.

2° Construire un triangle isocèle dont la hauteur ait 8 centimètres et l'angle du sommet 30°.

3° Construire un triangle rectangle dont l'hypoténuse ait 12 centimètres et l'un des angles aigus 30°.

4° Construire un triangle équilatéral dont chaque côté aura 6 cm. Mener les médianes de ce triangle.

5° Construire un triangle équilatéral ayant 8 centimètres de hauteur.

Questionnaire. — 1. Qu'appelle-t-on triangle ? — 2. Qu'appelle-t-on côtés d'un triangle ? — 3. Qu'appelle-t-on : 1° triangle scalène ; 2° triangle isocèle ; 3° triangle équilatéral ; 4° triangle rectangle ? — 4. Qu'appelle-t-on hypoténuse dans un triangle rectangle ? — 5. Qu'appelle-t-on 1° hauteur; 2° base d'un triangle ? — 6. Qu'appelle-t-on médianes menées dans un triangle ? — 7. Qu'appelle-t-on bissectrices des angles d'un triangle et où se coupent-elles ? — 8. De quelle propriété jouit la hauteur d'un triangle isocèle, en prenant pour sommet du triangle la rencontre des deux côtés égaux ? — 9. Comment sont les angles d'un triangle équilatéral et que vaut chacun d'eux ? — 10. De quelle propriété jouissent les bissectrices, les médianes et les hauteurs d'un triangle équilatéral ? — 11. A quoi est égale la surface d'un triangle quelconque ?

3° RÉSUMÉ

Un *triangle* est une surface limitée par trois lignes qui se coupent et qu'on appelle les côtés du triangle.

Un triangle dont tous les côtés sont inégaux est dit triangle *scalène*; un triangle qui a deux côtés égaux est dit triangle *isocèle*; un triangle qui a ses trois côtés égaux est dit triangle *équilatéral*; un triangle qui a un angle droit est dit triangle *rectangle*; dans ce triangle, le côté opposé à l'angle droit s'appelle *hypoténuse*.

On appelle *hauteur d'un triangle* la perpendiculaire abaissée d'un des sommets sur le côté opposé appelé base.

Dans un triangle, la ligne qui joint l'un des sommets au milieu du côté opposé se nomme médiane.

Les *bissectrices* d'un triangle se coupent en un même point qu'on appelle centre du triangle parce qu'il est situé à égale distance des trois côtés. La somme des trois angles d'un triangle vaut deux angles droits.

Dans un triangle isocèle la hauteur abaissée du sommet formé par la rencontre des deux côtés égaux partage la base et l'angle du sommet en deux parties égales.

Dans un triangle équilatéral les angles sont égaux, chacun d'eux vaut par conséquent 60°.

Dans un triangle équilatéral les bissectrices sont en même temps les médianes et les hauteurs.

La *surface d'un triangle quelconque* est égale à la moitié de celle d'un parallélogramme de même base et de même hauteur.

4° APPLICATION (Carreau orné)

On donnera au côté du grand carré une longueur de 14 centimètres.

1

2

3

Analyse du dessin.

Exécution.

LE TRAPÈZE

1° EXERCICES D'OBSERVATION

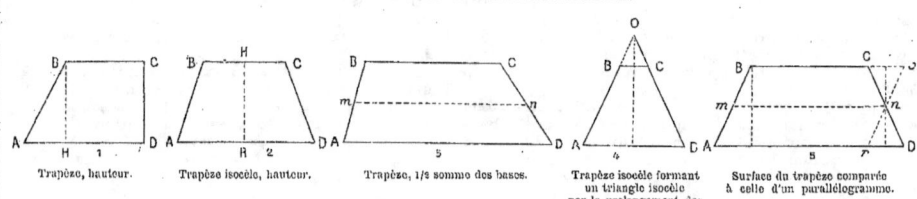

Trapèze, hauteur. — Trapèze isocèle, hauteur. — Trapèze, 1/2 somme des bases. — Trapèze isocèle formant un triangle isocèle par le prolongement des côtés non parallèles. — Surface du trapèze comparée à celle d'un parallélogramme.

NOTA. — Vérifier à l'aide de la règle ou de la bande de papier la propriété de m n (fig. 3), la propriété de AB et DC (fig. 4). L'équivalence des surfaces du trapèze ABCD et du parallélogramme ABor se vérifiera au moyen d'un découpage.

2° EXERCICES GRAPHIQUES A VUE AU TABLEAU NOIR
répétés sur l'ardoise et sur le cahier.

1° Construire un trapèze dont la hauteur aura 5 centimètres, la grande base 12 centimètres, la petite base 8 centimètres et l'angle aigu formé par la grande base et l'un des côtés non parallèles 30°.

2° Construire un trapèze dont la grande base ait 9 centimètres, l'angle formé par cette base et l'un des côtés non parallèles 60°, la longueur de ce côté non parallèle 5 centimètres et la petite base 7 centimètres.

3° Construire un trapèze isocèle dont la grande base ait 15 centimètres, la hauteur 8 centimètres et la petite base 10 centimètres.

4° Construire un trapèze dont la grande base ait 9 centimètres et dont la surface soit équivalente à celle d'un rectangle de même hauteur ayant 7 centimètres de base et 5 centimètres de hauteur. Les lignes de construction seront en pointillé.

Questionnaire. — 1. Qu'appelle-t-on trapèze? — 2. Qu'appelle-t-on grande et petites bases dans un trapèze? — 3. Qu'appelle-t-on trapèze isocèle? — 4. Qu'appelle-t-on hauteur d'un trapèze? — 5. A quoi est égale la ligne qui joint les milieux des côtés non parallèles d'un trapèze? — 6. Qu'arrive-t-il lorsqu'on prolonge les côtés non parallèles d'un trapèze isocèle? — 7. A quoi est égale la surface d'un trapèze? Montrer dans la classe des surfaces ayant la forme d'un trapèze.

3° RÉSUMÉ

On appelle *trapèze* un quadrilatère dont deux côtés seulement sont parallèles.

Ces côtés s'appellent la *grande base* et la *petite base* du trapèze.

Lorsqu'un trapèze a ses côtés non parallèles égaux, on dit qu'il est *isocèle*.

On appelle *hauteur d'un trapèze* la perpendiculaire abaissée d'une base sur l'autre.

Dans un trapèze, la ligne qui joint les milieux des côtés non parallèles est égale à la demi-somme des bases.

Si l'on prolonge les côtés non parallèles d'un trapèze isocèle, on forme un triangle isocèle (qui a deux côtés égaux).

La *surface d'un trapèze* est égale à la surface d'un parallélogramme qui aurait pour base la ligne qui joint les milieux des côtés non parallèles (demi-somme des bases) et pour hauteur, la hauteur du trapèze.

4° APPLICATION (carré orné de triangles et de trapèzes)

On donnera 13 centimètres au côté du grand carré.

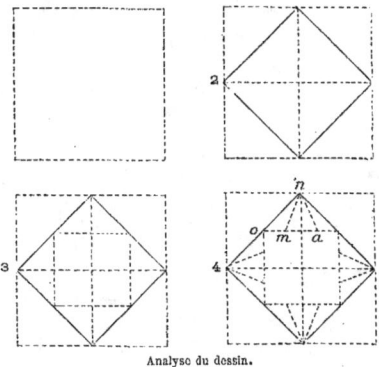

Analyse du dessin.

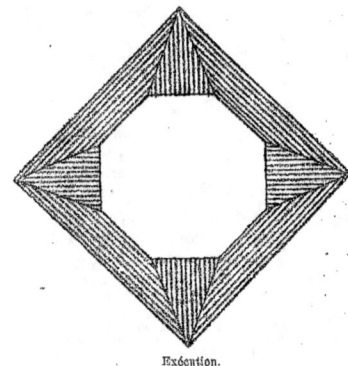

Exécution.

REPRODUCTION D'UN DESSIN
Réduction. Amplification. Échelle d'un dessin.

1° EXERCICES D'OBSERVATION

Trouver les dimensions vraies des bases et des hauteurs des surfaces suivantes dont l'échelle du dessin est donnée. L'élève se servira de la bande de papier divisée en millimètres.

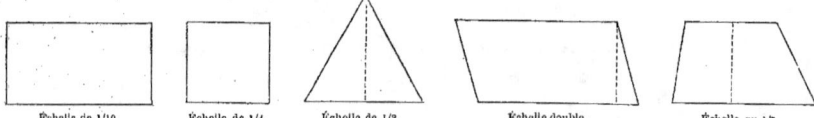

Échelle de 1/10. Échelle de 1/4. Échelle de 1/3. Échelle double. Échelle au 1/5.

2° EXERCICES GRAPHIQUES A VUE, AU TABLEAU NOIR
répétés sur l'ardoise et sur le cahier.

1° Construire à l'échelle de 1/10 un rectangle de 80 centimètres de base et de 60 centimètres de hauteur.
2° Construire à l'échelle de 1/2 un carré ayant 20 centimètres de côté.
3° Construire à l'échelle de 1/20 un parallélogramme de 120 centimètres de long et 80 centimètres de hauteur.

4° Construire à une échelle triple un triangle isocèle ayant 4 centimètres de base et 3 centimètres de hauteur.
5° Construire à une échelle quadruple un trapèze isocèle ayant 30 millimètres de grande base, 20 millimètres de petite base et 25 millimètres de hauteur.

Questionnaire. — 1. Qu'appelle-t-on représentation réduite d'un objet ? — 2. Donner des exemples d'objets qui ne peuvent être représentés en dessin avec leurs grandeurs réelles. — 3. Qu'appelle-t-on représentation amplifiée d'un objet ? — 4. Indiquer des objets dont les dimensions ont besoin d'être agrandies ou amplifiées pour qu'on puisse en connaître tous les détails. — 5. Qu'appelle-t-on échelle d'un dessin ? — 6. Quand dit-on par exemple qu'un dessin est à l'échelle de 1/2, 1/5, 1/10, 1/100, etc. ? — 7. Quand dit-on au contraire que l'échelle est double, triple, quadruple, quintuple, etc. ? — 8. Quels genres de dessins sont faits à une échelle très réduite, 1/50000, par exemple ?

Leçon XVIII RÉSUMÉ ET APPLICATION *(Reproduction d'un dessin)*

3° RÉSUMÉ

RÉDUCTION. — Très souvent les objets à dessiner ont des dimensions trop grandes pour que celles-ci puissent être représentées avec leurs grandeurs réelles sur le papier (Ex. : une chaise, une table, une maison). Dans ce cas on réduit les dimensions de l'objet dans les mêmes proportions de façon à lui conserver sa forme. — C'est ce qu'on appelle une représentation réduite de l'objet.

AGRANDISSEMENT ou AMPLIFICATION. — Inversement beaucoup d'objets donnent lieu à un dessin de dimensions plus grandes que nature (Ex. : fleurs de mouron, de myosotis, de véronique, etc.). Dans ce cas on amplifie toutes les dimensions de l'objet dans les mêmes proportions de façon à lui conserver la même forme. C'est ce qu'on appelle une représentation amplifiée de l'objet.

Le rapport qui existe entre les dimensions du dessin et celles de l'objet qu'il représente se nomme *l'échelle* du dessin.

Par conséquent dire qu'un dessin est à l'échelle de 1/10 par exemple, cela signifie que chaque ligne de l'objet est représentée par le 1/10 de sa longueur réelle.

Au contraire lorsque l'échelle est dite double, triple, quadruple, etc., cela signifie que les dimensions exactes de l'objet représenté ont été doublées, triplées, quadruplées, etc., dans le dessin.

4° APPLICATION (Croix en entrelacs)

Amplifier le dessin ci-contre en prenant une échelle double de celle qui a servi à le construire.

Ce dessin donnera lieu à un exercice de travail manuel.

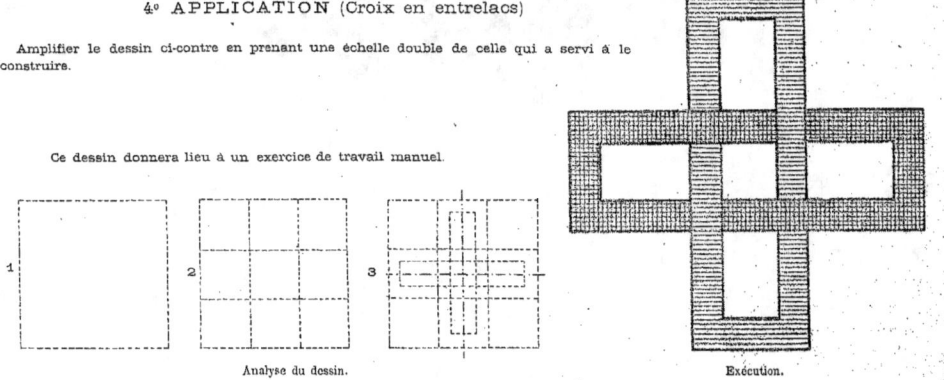

Analyse du dessin. Exécution.

TEXTES DE DESSIN DICTÉ

I. — Les Lignes.

1. — 1° Tracer une droite horizontale de 15 centimètres. — 2° Diviser cette droite en quatre parties égales. — 3° Élever aux deux extrémités de cette droite et aux points de division des perpendiculaires de 9 centimètres partagées en deux parties égales par une horizontale. — 4° Joindre l'extrémité supérieure de la première perpendiculaire de gauche à l'extrémité inférieure de la troisième, l'extrémité supérieure de la deuxième à l'extrémité inférieure de la quatrième et ainsi de suite; puis l'extrémité inférieure de la première perpendiculaire de gauche à l'extrémité supérieure de la troisième, l'extrémité inférieure de la deuxième à l'extrémité supérieure de la quatrième et ainsi de suite. — 5° Terminer le dessin en joignant les deux extrémités de l'horizontale aux extrémités supérieures et inférieures de la deuxième et de la quatrième perpendiculaires.

2. — 1° Tracer une ligne de 12 centimètres de longueur. — 2° Élever aux deux extrémités de cette ligne deux perpendiculaires ayant 8 centimètres et joindre les extrémités de ces perpendiculaires. — 3° Diviser chacune des quatre lignes de la figure ainsi obtenue en cinq parties égales. — 4° Joindre les points de division les plus voisins de chaque coin de la figure par des parallèles aux lignes déjà tracées. — 5° La surface centrale du dessin ainsi obtenu ainsi que les coins seront teintés en rouge par un léger frottis au crayon. — 6° Les autres parties seront remplies par des hachures tracées perpendiculairement aux lignes de la figure enveloppante.

NOTA. — *On placera le dessin bien au milieu de la feuille de papier.*

3. — 1° Tracer une ligne AB de 13 centimètres. — 2° Aux deux extrémités de cette ligne, élever des perpendiculaires égales de 13 centimètres AD et BC. — 3° Joindre les points C et D ainsi obtenus. — 4° Mener les lignes AC et BD et placer la lettre O au point où elles se rencontrent. — 5° Diviser chacune d'elles en huit parties égales. — 6° Par chacun des points de division de la ligne DO, mener une parallèle à OA; par chacun des points de division de la ligne AO, mener une parallèle à OB; par chacun des points de division de la ligne OB, mener une parallèle à OC; par chacun des points de division de la ligne OC, mener une parallèle à OD. — 7° Teinter le dessin par un léger frottis au crayon, de manière que, dans les parties DOA et COB, une bande noire alterne avec une bande rouge, et que, dans les parties DOC et AOB, une bande noire alterne avec une bande verte.

NOTA. — *Placer le dessin au milieu de la feuille.*

4. — 1° Tracer une ligne de 15 centimètres de longueur AB. — 2° Aux deux extrémités A et B, élever des perpendiculaires de 15 centimètres AD et BC. — 3° Joindre DC et mener DB. — 4° Du point A, abaisser une perpendiculaire AO sur DB et du point O, abaisser une perpendiculaire sur DC. — 5° Prendre le milieu de AD; et, par ce point, mener une parallèle à AO jusqu'à sa rencontre avec OD. — 6° Prendre le milieu de AB, et, par ce point, mener une parallèle à OB jusqu'à sa rencontre avec AO. — 7° Teinter au crayon bleu le dessin obtenu qui doit représenter une « cocotte », s'il a été bien compris.

5. — 1° Tracer une droite AB de 15 centimètres, parallèle aux grands bords de la feuille de papier. — 2° Élever aux extrémités de cette droite les perpendiculaires AD et BC, de chacune 8 centimètres de longueur et joindre le point D au point C. — 3° Diviser DC en neuf parties égales et placer aux points de division, à partir de D les numéros 1, 2, 3, 4, 5, 6, 7, 8. — 4° Joindre les points A et 3 et, par les autres points de division de DC, mener des parallèles à la ligne A3 jusqu'à leur rencontre avec AB ou avec AD. — 5° Achever la division de AB en neuf parties égales. — 6° Joindre B6, par les autres points de division de AB et par les points 7, 8, mener des parallèles à B6. — 7° Teinter en noir de façon que le carrelage obtenu soit composé de bandes verticales de carreaux noirs alternant avec des bandes de carreaux blancs.

II. — Les Angles.

6. — 1° Tracer une horizontale de 12 centimètres et, à ses deux extrémités, construire deux angles valant chacun 2/3 d'angle droit de façon à obtenir un triangle équilatéral. — 2° Construire à l'intérieur de ce triangle un second triangle dont les côtés parallèles à ceux du premier

en seront distants de 1 centimètre. — 3° Joindre les milieux des côtés du triangle intérieur et, à l'intérieur du troisième triangle obtenu, en tracer un quatrième dont les côtés seront distants aussi de 1 centimètre des côtés du troisième. — 4° Couvrir de hachures les deuxième et quatrième triangles.

7. — 1° Tracer deux lignes perpendiculaires l'une sur l'autre passant par le milieu de la feuille de papier. — 2° Porter sur ces lignes, à partir du point de rencontre, des longueurs égales à 4 centimètres. — 3° Mener les bissectrices des quatre angles droits et donner à ces bissectrices une longueur double de celle des côtés des angles droits. — 4° Joindre de proche en proche les extrémités des bissectrices à celles des côtés des angles droits. — 5° Teinter au crayon, en rouge et en noir, les triangles obtenus de manière qu'un triangle rouge alterne avec un triangle noir.

8. — 1° Construire quatre angles droits dont le sommet commun se trouve au centre de la feuille et dont les côtés soient égaux au tiers du petit côté de la feuille. — 2° Mener les bissectrices de ces quatre angles droits et donner à ces bissectrices une longueur égale à celle de la moitié des côtés de l'angle droit. — 3° Joindre, de proche en proche, les extrémités des bissectrices à celles des côtés des angles droits. — 4° Joindre les quatre pointes de l'étoile ainsi obtenue et teinter au crayon de couleur toutes les parties du dessin extérieures à l'étoile.

9. — 1° Tracer une ligne AB de 14 centimètres de longueur. — 2° Sur le milieu O de cette ligne, élever une perpendiculaire OE de 14 centimètres. — 3° Par le point E mener une parallèle à AB. — 4° Par les points A et B, mener des parallèles AD et BC à OE. — 5° Diviser OE en cinq parties égales et faire avec OE de part et d'autre deux angles de 45° ayant pour sommet le point de division le plus voisin de E et dont les côtés rencontrent la ligne DC. — 6° Répéter la même construction à chacun des autres points de division de OE. — 7° Achever le dessin par des bandes parallèles aux précédentes et de même largeur. — 8° Teinter au crayon les bandes du dessin de manière qu'une bande bleue alterne avec une bande noire.

10. — 1° Tracer trois lignes parallèles de 145 millimètres de longueur, distantes l'une de l'autre de 5 centimètres et limitées à leurs extrémités par deux perpendiculaires. — 2° Faire avec la ligne du milieu, à son extrémité gauche et de chaque côté de cette ligne, des angles de 60° et prolonger les côtés de ces angles jusqu'à leur rencontre avec les deux autres lignes parallèles. — 3° Joindre ces points de rencontre par une droite; répéter la construction précédente autant de fois que cela est possible en prenant chaque fois pour sommet de l'angle, le point où la ligne du milieu est coupée par la ligne joignant les points de rencontre des côtés des angles avec les deux parallèles. — 4° Faire des angles de 60° avec les parallèles extérieures aux points où les côtés des angles déjà tracés les rencontrent et arrêter les côtés de ces nouveaux angles à leur rencontre avec les côtés des premiers. — 5° Teinter le dessin selon votre goût.

III et IV. — Les Quadrilatères, les Triangles et le Trapèze.

11. — 1° Construire, au milieu de la feuille, un carré dont le côté soit égal aux 3/4 du petit côté de la feuille. — 2° Prendre les milieux des quatre côtés de ce carré. — 3° Joindre les points de division de façon à obtenir un second carré intérieur. — 4° Prendre les milieux des côtés de ce second carré. — 5° De chacun des points de division abaisser deux perpendiculaires sur les côtés du premier carré de façon à obtenir, dans les coins du premier carré, quatre petits carrés égaux. — 6° Tracer des hachures dans ces petits carrés.

12. — 1° Construire, au milieu de la feuille, un carré dont le côté soit égal aux 3/4 du petit côté de la feuille. — 2° Construire un second carré dont les sommets soient placés au milieu des côtés du premier. — 3° Mener les médianes et les diagonales de ce carré. — 4° Tracer des hachures dans quatre des huit triangles rectangles obtenus en ayant soin d'alterner.

13. — 1° Construire, au milieu de la feuille, un carré dont le côté soit égal aux 3/4 du petit côté de la feuille. — 2° Partager chacun des côtés de ce carré en trois parties égales. — 3° Joindre les points de division du côté supérieur aux points correspondants du côté inférieur. — 4° Joindre les points de division correspondants des deux autres côtés. — 5° Teinter, au crayon de couleur, les deux rectangles ainsi obtenus, de manière que l'un semble placé sur l'autre.

14. — 1° Construire au milieu de la feuille de dessin en pointillé un carré de 13 centimètres de côté dont l'un des côtés fasse un angle de 45° avec le bord inférieur de cette feuille. — 2° Partager chacun des côtés de ce carré en quatre parties égales et former à chacun de ses sommets et à l'intérieur quatre petits carrés égaux ayant pour côté la longueur d'une division. — 3° Tracer en traits pleins les côtés des petits carrés placés à l'intérieur du grand. — 4° Joindre au centre du grand carré les extrémités des lignes pleines de chacun des petits carrés. — 5° Mener des hachures de manière que chaque branche de la croix obtenue présente une partie blanche alternant avec une partie teintée.

15. — 1° Construire, au milieu de la feuille et en pointillé, un carré de 14 centimètres de côté. — 2° Diviser chacun des côtés de ce carré en trois parties égales et joindre, en traits pleins, les points de division de

chaque côté aux points correspondants du côté opposé. Le carré a été divisé ainsi en neuf carrés égaux. — 3° Dans chacun des quatre petits carrés du coin, mener la diagonale qui joint les deux côtés déjà tracés en traits pleins. — 4° Effacer ce qui reste des lignes pointillées.

16. — 1° Tracer un rectangle dont la hauteur soit les 4/5 de la base, la base de ce rectangle étant parallèle au bord inférieur de la feuille de papier et égale aux 3/4 de la longueur de ce bord. — 2° Mener les diagonales de ce rectangle. — 3° Joindre les milieux des grands côtés aux milieux des petits; on forme ainsi un parallélogramme. — 4° Joindre les points déterminés par la rencontre des diagonales du rectangle avec les côtés du parallélogramme, de façon à former un nouveau rectangle. — 5° Mener des hachures parallèles dans le petit rectangle et dans la partie du grand qui est extérieure au parallélogramme.

17. — 1° Construire un rectangle dont la grande dimension soit parallèle au grand côté de la feuille et égale aux 2/3 de ce grand côté et dont la petite dimension soit les 3/4 de la grande. — 2° Diviser chacun des côtés du rectangle en trois parties égales, et, à partir de l'angle supérieur gauche, en allant vers la droite, numéroter, le long du périmètre, les points de division : 1, 2, 3, 4, 5, 6, 7, 8. — 3° Joindre les points de division de la manière suivante : le point 1 au point 8, le point 2 au point 7, le point 3 au point 6, le point 4 au point 5; le point 2 au point 3, le point 1 au point 4, le point 8 au point 5 et le point 7 au point 6. — 4° Tracer des hachures dans les parallélogrammes obtenus, excepté dans celui du milieu.

18. — 1° Parallèlement aux grands côtés de la feuille, tracer une droite égale aux 3/4 du petit côté et dont les extrémités soient équidistantes des deux bords. — 2° Sur cette droite, construire un rectangle dont la petite dimension soit égale au 1/3 de la grande. — 3° Sur la longueur supérieure de ce rectangle comme grande base construire un trapèze isocèle dont la hauteur soit égale au 3/4 de celle du rectangle et dont la petite base soit la moitié de la grande. — 4° Sur la petite base du trapèze construire un second rectangle dont la hauteur soit la même que celle du trapèze. — 5° Prolonger, à droite et à gauche, la base supérieure du rectangle d'une quantité égale au 1/5 de la hauteur de ce rectangle, et, sur cette droite ainsi prolongée, construire un nouveau rectangle d'une hauteur égale au 1/5 de celle du second.

19. — 1° Tracer une ligne de 15 centimètres parallèle aux petits côtés de la feuille et qui divise cette feuille en deux parties égales. — 2° Partager cette ligne en trois parties égales. Construire, sur ces trois divisions prises comme bases, trois triangles équilatéraux (triangles qui ont leurs côtés égaux). — 3° Les trois sommets de ces triangles équilatéraux seront sur une même ligne droite que l'on tracera. On obtient ainsi une figure formée de cinq triangles équilatéraux. — 4° Dans chacun de ces triangles, joindre deux à deux les milieux des côtés et disposer des hachures dans ceux des petits triangles qui sont situés au milieu des triangles primitifs. Répéter la même construction en dessous de la ligne premièrement tracée.

20. — 1° Construire bien au milieu de la feuille un carré de 12 centimètres de côté. — 2° Partager ce carré en quatre carrés égaux en menant ses deux médianes. — 3° Dans chacun des quatre petits carrés ainsi obtenus, construire des carrés à 45° en joignant les milieux des côtés deux à deux. (Un carré est à 45° quand ses diagonales sont l'une verticale, l'autre horizontale.) On forme ainsi cinq carrés à 45°. — 4° Faire un carré droit (c'est-à-dire un carré dont les côtés soient verticaux et horizontaux) dans chacun des carrés à 45°. — 5° Tracer des hachures dans les cinq carrés droits.

21. — 1° Construire bien au milieu de la feuille un carré de 15 centimètres de côté. — 2° Tracer en traits pleins les diagonales et en traits pointillés les médianes de ce carré. — 3° Diviser chaque demi-médiane en deux parties égales. Joindre par une ligne pleine le milieu de chaque demi-médiane : 1° aux sommets les plus rapprochés du carré ; 2° au centre du carré. — 4° On obtient ainsi une étoile à quatre branches. — 5° Tracer des hachures dans chacune des moitiés des pointes de l'étoile, de façon à laisser une moitié blanche entre chaque moitié garnie de hachures.

22. — 1° Tracer bien au milieu de la feuille un rectangle de 20 centimètres de long sur 12 centimètres de large. — 2° Construire à l'intérieur de ce rectangle un second rectangle ayant ses côtés parallèles à ceux du premier et situés à 1 centimètre et demi de ceux-ci. — 3° Tracer en lignes pointillées les médianes du rectangle intérieur et joindre les extrémités de ces médianes. — 4° Construire à l'intérieur du losange ainsi obtenu un second losange ayant ses côtés parallèles à ceux du premier et distants de ceux-ci de 1 centimètre et demi. — 5° Tracer des hachures entre ces rectangles et entre les deux losanges.

23. — 1° Construire au milieu de la feuille un triangle équilatéral (triangle qui a ses trois côtés égaux) en donnant à chacun d'eux une longueur de 12 centimètres. — 2° Partager chacun des côtés du triangle en trois parties égales. — 3° Joindre deux à deux par une ligne droite les points de division les plus rapprochés de chaque sommet et prolonger ces lignes de chaque côté de l'angle d'une longueur égale à la partie comprise dans l'ouverture de l'angle. — 4° On obtient ainsi un second triangle équilatéral qui forme avec le premier six petits triangles équilatéraux égaux. — 5° Tracer des hachures dans ces six petits triangles.

24. — 1° Construire bien au milieu de la feuille un carré de 15 centimètres de côté. — 2° Mener en lignes pointillées les deux médianes de ce carré et tracer à l'intérieur un carré à 45° en joignant les extrémités de chaque médiane. — 3° Faire un deuxième carré à 45° à l'intérieur ayant ses côtés parallèles à ceux du premier et situés à 1 centimètre et demi de ceux-ci. — 4° Construire un nouveau carré droit dans le carré à 45° intérieur en joignant deux à deux les milieux de ses côtés. — 5° Tracer des hachures dans le petit carré droit et dans les intervalles qui existent entre le carré enveloppant et le plus grand carré à 45°.

25. — 1° Construire bien au milieu de la feuille et en lignes pointillées un carré de 12 centimètres de côté. — 2° Dans ce carré, faire un carré à 45°, également en pointillé, en joignant le milieu des côtés du premier carré. — 3° Diviser chacun des côtés du carré à 45° en trois parties égales; joindre les deux points de division obtenus sur chaque côté : 1° au sommet du premier carré opposé à ce côté; 2° au centre du grand carré. — 4° On forme ainsi une rosace à quatre branches. Tracer des hachures dans chacune des branches.

26. — 1° Construire bien au milieu de la feuille de papier un carré ayant pour côté les 4/5 du petit côté de la feuille. — 2° Construire, à l'intérieur, dans chacun des angles de ce carré, un petit carré dont le côté soit égal au 1/5 du grand. — 3° Joindre deux à deux les sommets des petits carrés non situés sur les côtés du grand carré. On obtient ainsi un carré intérieur. Construire un carré à 45° dans ce carré intérieur en joignant les milieux de ses côtés deux à deux. — 4° Tracer des hachures dans les quatre petits carrés et dans le carré à 45°.

27. — 1° Tracer, à main levée, en traits pleins, bien au milieu de la feuille, un rectangle dont la hauteur, parallèle aux grands bords, soit égale à 15 centimètres et dont la base soit les 3/5 de la hauteur. — 2° Partager ce rectangle en deux parties égales par une parallèle à la base; dans chacune des moitiés, et bien au milieu, tracer en traits pleins un carré dont le côté soit la moitié de la base du rectangle.

28. — 1° Tracer, à main levée, en traits pleins, bien au milieu de la feuille, un rectangle dont la base parallèle aux petits bords de la feuille soit égale à 12 centimètres et dont la hauteur soit 1 fois 1/4 plus grande que la base. — 2° Dans ce rectangle, tracer en traits pleins un triangle dont la base parallèle à l'un des petits côtés en soit distante d'une longueur égale au 1/6 de ce côté, ses deux extrémités étant distantes des grands côtés de cette même longueur et le troisième sommet situé sur la médiane du rectangle étant à la même distance du petit côté supérieur. — 3° A l'intérieur de ce triangle, tracer un second triangle dont les côtés soient parallèles à ceux du premier et en soient distants d'une longueur égale au 1/5 de la base du triangle.

29. — 1° Tracer en traits pointillés, à main levée, bien au milieu de la feuille, un carré de 12 centimètres de côté, parallèle aux bords de la feuille. — 2° Diviser à vue les côtés de ce carré en quatre parties égales et former un quadrillage de seize petits carrés égaux, en joignant deux à deux les points de division correspondants sur chaque côté. — 3° Réunir les quatre carrés du milieu en un carré unique dont les côtés seront tracés en traits pleins. Ce sera le carré n° 2. — 4° Dans les quatre petits carrés d'angle, tracer la diagonale qui est opposée au sommet du grand carré, et dans les huit autres qui sont appuyés sur les côtés de ce carré, tracer les diagonales partant des sommets communs situés sur les côtés du carré n° 2. — 5° Encadrer la figure dans un carré excentrique au premier et dont les côtés soient distants de ceux du carré de 1/6 de son côté.

30. — 1° Tracer, à main levée et en traits pleins, bien au milieu de la feuille et parallèle à ses bords, un rectangle dont la hauteur est la moitié de la longueur, cette longueur étant elle-même les 3/5 du grand bord de la feuille. — 2° Diviser à vue chacun des côtés en deux parties égales, joindre les points obtenus deux à deux en faisant le tour; on forme ainsi une figure dont les sommets sont sur les côtés du rectangle. Dire quelle est cette figure. — 3° Au centre du rectangle, tracer, en ligne de construction, un carré dont les côtés soient parallèles à ceux du rectangle et égaux à la moitié de la plus petite médiane de ce rectangle. — 4° A l'aide de ce carré, tracer la lettre M en écriture capitale, cette lettre sera formée de parallèles, le trait intérieur étant distant du trait extérieur du 1/4 du demi-axe du carré et les pieds droits de la lettre auront leurs traits extérieurs sur les côtés verticaux du carré enveloppant

MODÈLES DE LETTRES DESSINÉES

Les caractères employés dans la composition de ce Livret ont été choisis de façon à pouvoir servir de modèles de lettres dessinées. Les spécimens qui suivent sont un complément.

ABCDEFGHIJKLMNOPQRSTUVXYZ
abcdefghijklmnopqrstuvxyz
Dessin géométrique. 1 2 3 4 5 6 7 8 9 0

ABCDEFGHIJKLMNOPQRSTUVXYZ
abcdefghijklmnopqrstuvxyz
Dessin à main levée, Croquis, Levé de Bâtiment, Coupe longitudinale, Coupe transversale, Rez-de-Chaussée
1 2 3 4 5 6 7 8 9 0

ABCDEFGHIJKLMNOPQRSTUVXYZ 1234567890

Coloris. — Les tons des figures ci-dessus sont obtenus par la combinaison des trois couleurs (rouge, bleu et jaune) : rouge et bleu donnent violet ; rouge et jaune donnent orangé ; bleu et jaune donnent vert ; rouge et un peu de noir donnent bistre. Ces exercices peuvent se faire soit au lavis, soit aux crayons de couleur.

LIBRAIRIE LAROUSSE

LES DESSINS CRITIQUÉS ET RECTIFIÉS, pour prémunir les élèves et les praticiens, dessinateurs et peintres, contre les incorrections les plus habituelles, par L. Grimblot. Un volume in-8°, de 152 pages, illustré de 196 figures. Broché. 2 fr. »

LES SECRETS DU DESSIN, cours simultané de dessin linéaire et expressif, industriel et artistique; étude générale des formes et des aspects, par L. Grimblot et E. Boudier. Un volume, cartonné. 4 fr. »

LES SECRETS DU COLORIS ET DU LAVIS, par L. Grimblot. Mélange et application des couleurs, teintes et signes conventionnels, pour le dessin géographique, topographique, architectural et industriel; nombreuses figures dans le texte et deux planches de modèles coloriés. 2ᵉ édition. Broché. 4 fr. »

L'ENSEIGNEMENT MANUEL, par René Leblanc, inspecteur général de l'instruction primaire. Un volume in-8°, illustré de 150 gravures et de 4 planches en couleurs. Broché. 2 fr. 50

Aperçu historique. — Enseignement manuel dans les écoles primaires élémentaires. — Enseignement manuel dans les écoles normales. — Enseignement manuel dans les écoles primaires supérieures. — Commentaire des programmes officiels : indications préliminaires, esprit de la méthode. — Travaux en papier et en carton. — Modelage. — Travaux d'atelier (travail en bois, travail en fer, stéréotomie). — Documents relatifs à l'enseignement manuel primaire.

Extrait de l'Enseignement manuel. Brochure illustrée de 150 gravures. » fr. 45

Commentaire des programmes officiels; indication des exercices à faire dans les écoles élémentaires, supérieures, normales, ou dans les cours d'adultes, etc.

Envoi franco au reçu d'un mandat-poste.

DEUXIÈME LIVRET

 LA CIRCONFÉRENCE ET LE CERCLE.
 LES POLYGONES.
III. L'ELLIPSE, L'OGIVE, LA SPIRALE,
 LES COURBES DE SENTIMENT.

8°V 27740

LA CIRCONFÉRENCE ET LE CERCLE
Rayon, Diamètre, Définitions.

1° EXERCICES D'OBSERVATION

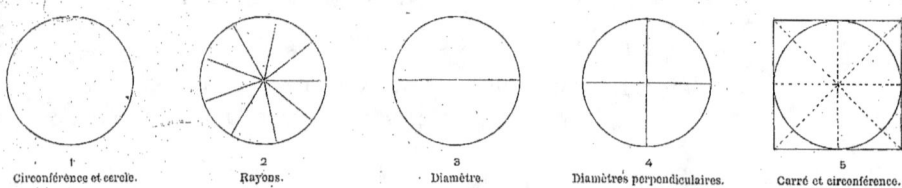

1. Circonférence et cercle. — 2. Rayons. — 3. Diamètre. — 4. Diamètres perpendiculaires. — 5. Carré et circonférence.

NOTA : Vérifier la propriété de la circonférence à l'aide de la bande de papier divisé.
Vérifier, au moyen d'un pliage, les propriétés du diamètre et de deux diamètres perpendiculaires.

2° EXERCICES GRAPHIQUES A VUE AU TABLEAU NOIR
répétés sur l'ardoise et sur le cahier.

1° Tracer une circonférence dans un carré de 6 centimètres de côté.
2° Tracer une circonférence dans un carré de 9 centimètres de côté.
3° Tracer une circonférence dans un carré de 12 centimètres de côté.
4° Tracer une circonférence dans un carré de 15 centimètres de côté.

Questionnaire. — 1. Qu'appelle-t-on circonférence ? — 2. Qu'appelle-t-on centre d'une circonférence ? — 3. Qu'appelle-t-on cercle ? — 4. Qu'appelle-t-on : 1° rayon ; 2° diamètre d'un cercle ? — 5. De quelle propriété jouissent tous les rayons d'un même cercle ou de cercles égaux ? — 6. Que vaut un diamètre par rapport à un rayon ? — 7. Quelle est, dans un cercle, la propriété de deux diamètres perpendiculaires l'un sur l'autre ? — 8. Comment construit-on une circonférence au moyen d'un carré ?

3° RÉSUMÉ

La *circonférence* est une ligne courbe fermée dont tous les points sont à égale distance d'un point intérieur appelé centre.

La surface limitée par une circonférence se nomme *cercle*.

Toute ligne droite qui va du centre à la circonférence se nomme *rayon*. — On peut mener un nombre indéfini de rayons dans une circonférence et tous les rayons sont égaux.

Le *diamètre* est une ligne droite qui passe par le centre et dont les extrémités sont situées sur la circonférence; on l'appelle diamètre parce qu'il divise la circonférence et le cercle qu'elle limite en deux parties égales.

Le diamètre vaut deux rayons.

Deux diamètres perpendiculaires l'un sur l'autre, divisent la circonférence et le cercle qu'elle limite en quatre parties égales.

4° APPLICATION (Couronne)

Tracé de la circonférence à l'aide de huit points au moyen du carré.

La circonférence se construit au moyen d'un carré dont les médianes forment deux diamètres perpendiculaires et les deux diagonales deux lignes sur lesquelles on porte à vue, à partir du centre, des longueurs égales à la moitié des médianes; on détermine ainsi huit points par lesquels on fait passer la courbe très légèrement d'abord, puis en repassant le trait pour le rendre plus régulier quand on s'est assuré de son exactitude avec la bande de papier.

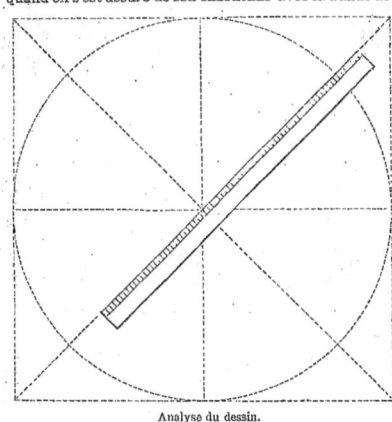

Analyse du dessin.

Donner au côté du carré enveloppant une longueur de 12 centimètres.

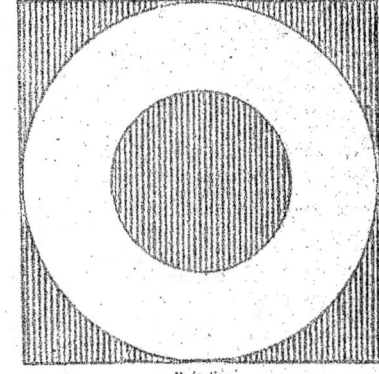

Exécution.

LA CIRCONFÉRENCE : Définitions, Arc, Corde, Tangente, Sécante

1° EXERCICES D'OBSERVATION

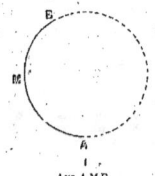
1
Arc A M B.

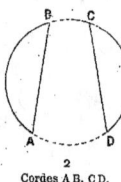
2
Cordes A B, C D.

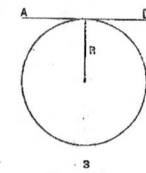
3
Tangente A B.
La tangente est perpendiculaire au rayon R, passant par le point de contact.

4
Sécante.

5
La circonférence vaut 360°.

NOTA : Vérifier les propriétés des cordes égales par un pliage.
Vérifier la propriété de la tangente à l'aide de l'équerre.

2° EXERCICES GRAPHIQUES A VUE AU TABLEAU NOIR
répétés sur l'ardoise et sur le cahier.

1° Tracer une circonférence de 7 centimètres de rayon et prendre sur cette circonférence des arcs de 45°, 60°, 30°. — Mener les cordes de ces arcs.

2° Tracer une circonférence de 5 centimètres de rayon et mener trois cordes de 3 centimètres, 5 centimètres, 7 centimètres.

3° Tracer une circonférence de 7 centimètres de rayon, mener une sécante à cette circonférence et une tangente parallèle à cette sécante ; mener le rayon perpendiculaire à la tangente.

4° Tracer une circonférence de 9 centimètres de diamètre, mener un diamètre quelconque et une corde faisant avec ce diamètre un angle de 60° ; tracer une tangente parallèle à cette corde.

Questionnaire. — 1. Qu'appelle-t-on arc ? — 2. Comment évalue-t-on la grandeur d'un arc ? — 3. Qu'appelle-t-on corde dans un cercle ? — 4. Dans un même cercle ou dans des cercles égaux quelle est la propriété des cordes égales ? — 5. Qu'appelle-t-on tangente ? — 6. Quelle est la propriété de la tangente par rapport au rayon qui aboutit au point de tangence ? — 7. Qu'appelle-t-on sécante ? — 8. En combien de degrés la circonférence se divise-t-elle ? — 9. Que représente en degrés le tiers de la circonférence ?

3° RÉSUMÉ

On appelle *arc* une portion quelconque de la circonférence.

La grandeur d'un arc s'évalue en *degrés*.

La *corde* est la ligne droite qui joint les deux extrémités d'un arc.

REMARQUE I. — Dans un même cercle, ou dans des cercles égaux, les cordes égales sous-tendent des arcs égaux.

On appelle *tangente* une ligne droite qui ne touche la circonférence extérieurement qu'en un seul point appelé point de tangence.

On appelle *sécante* toute droite qui coupe la circonférence en deux points.

REMARQUE II. — La tangente est perpendiculaire au rayon qui aboutit au point de tangence.

La circonférence vaut 360°.

4° APPLICATION (Vitrail)

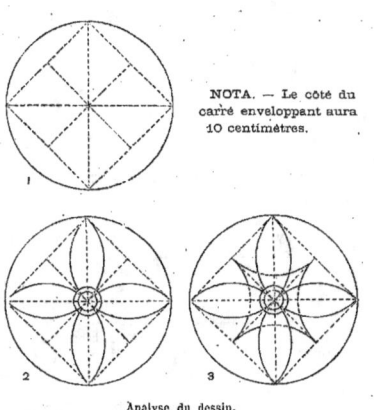

NOTA. — Le côté du carré enveloppant aura 10 centimètres.

Analyse du dessin.

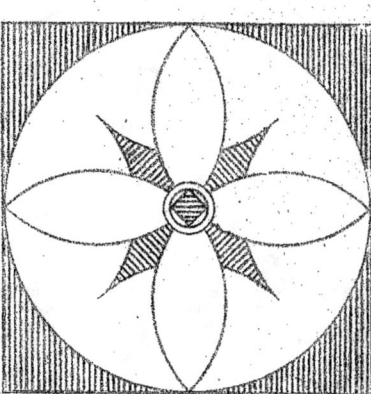

Exécution.

LA CIRCONFÉRENCE

Circonférences concentriques, excentriques, tangentes, sécantes, extérieures.

1° EXERCICES D'OBSERVATION

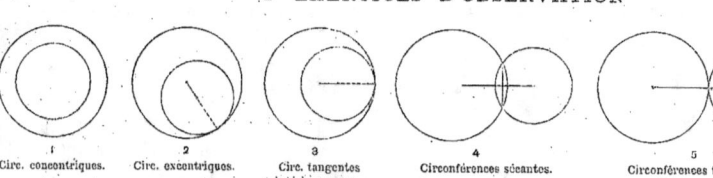

1	2	3	4	5	6
Circ. concentriques.	Circ. excentriques.	Circ. tangentes intérieurement.	Circonférences sécantes.	Circonférences tangentes extérieurement.	Circonférences extérieures.

NOTA. — Vérifier les propriétés de la ligne des centres avec la bande de papier divisée.

2° EXERCICES GRAPHIQUES A VUE AU TABLEAU NOIR
répétés sur l'ardoise et sur le cahier.

1° Tracer deux circonférences concentriques, l'une de 8 centimètres et l'autre de 6 centimètres de diamètre.

2° Tracer deux circonférences excentriques, l'une de 5 centimètres et l'autre de 3 centimètres de diamètre, ces deux circonférences étant à 1 centimètre l'une de l'autre dans leur partie la plus rapprochée.

3° Tracer deux circonférences tangentes intérieurement ayant l'une 4 centimètres de rayon, l'autre 3 centimètres de rayon.

4° Tracer deux circonférences tangentes extérieurement dont la somme des rayons soit 7 centimètres, l'un des rayons étant les trois quarts de l'autre.

5° Tracer deux circonférences sécantes ayant une corde commune de 3 centimètres, l'une des circonférences ayant 5 centimètres de rayon.

Questionnaire. — 1. Qu'appelle-t-on circonférences concentriques, tangentes, excentriques ? — 2. Qu'appelle-t-on circonférences sécantes, extérieures ? — 3. Comment appelle-t-on la ligne qui joint les centres de deux circonférences ? — 4. Quand est-ce que la ligne des centres est plus petite que la somme des rayons ? — 5. Quand est-elle égale : 1° à la somme des rayons ? 2° à la différence des rayons ? — 6. Quand est-elle plus petite que la somme et plus grande que la différence des rayons ? — 7. De quelle propriété jouit la corde commune à deux circonférences sécantes ? — 8. De quelle propriété jouit la ligne des centres dans les circonférences tangentes ? — 9. Qu'appelle-t-on circonférences extérieures ?

3° RÉSUMÉ

Deux circonférences qui ont le même centre sont *concentriques*.

Deux circonférences dont l'une enveloppe l'autre, qui n'ont aucun point de contact et qui n'ont pas le même centre sont *excentriques*.

Deux circonférences qui n'ont qu'un point de contact sont *tangentes*. Elles sont tangentes *intérieurement* ou *extérieurement*.

Deux circonférences qui se coupent sont dites *sécantes*.

Deux circonférences sont dites *extérieures* lorsque l'une n'enveloppe pas l'autre et qu'elles n'ont aucun point de contact.

REMARQUES. — La ligne qui joint les centres des deux circonférences est la *ligne des centres*.

Cette ligne est plus petite que la somme des rayons dans les circonférences excentriques.

Elle est égale à la différence des rayons dans les circonférences tangentes intérieurement.

Elle est égale à la somme des rayons dans les circonférences tangentes extérieurement.

Elle est plus petite que la somme et plus grande que la différence dans les circonférences sécantes. Dans ce cas particulier la corde commune est perpendiculaire sur la ligne des centres.

Lorsque deux circonférences sont tangentes, la ligne des centres passe par le point de tangence.

Elle est plus grande que la somme des rayons dans les circonférences extérieures.

4° APPLICATION (Rosace)

NOTA. — Donner une longueur de 12 centimètres au côté du carré enveloppant.

Ce dessin donnera lieu à un exercice de travail manuel.

1

2

3

Analyse du dessin.

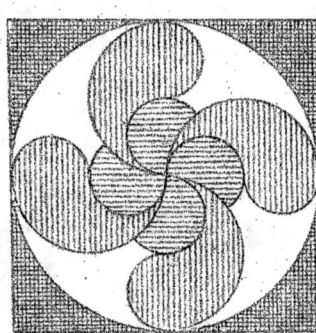
Exécution.

LA CIRCONFÉRENCE
Division de la circonférence en 4, 8 parties égales.

1° EXERCICES D'OBSERVATION

1
Division de la circonférence
en quatre parties égales.

2
Division de la circonférence
en huit parties égales.

NOTA. — On vérifiera à l'aide de la bande de papier ou de la règle l'égalité des divisions (arcs sous-tendus par des cordes égales).

2° EXERCICES GRAPHIQUES A VUE AU TABLEAU NOIR
répétés sur l'ardoise et sur le cahier.

1° Diviser en huit parties égales une circonférence de 6 centimètres de rayon.

2° Tracer une circonférence tangente aux côtés d'un carré de 6 centimètres de côté; diviser cette circonférence en quatre parties au moyen des médianes du carré et tracer une deuxième circonférence tangente aux côtés du nouveau carré ainsi obtenu.

3° Tracer deux circonférences concentriques, l'une de 5 centimètres de rayon et l'autre de 3 centimètres de rayon; diviser la plus petite en huit parties égales et la plus grande également en huit parties, de manière que les cordes menées par les points de division de la grande soient perpendiculaires aux rayons prolongés qui passent par les divisions de la petite.

Questionnaire. — 1. Comment deux diamètres perpendiculaires divisent-ils la circonférence ? — 2. Comment divise-t-on une circonférence en 8 parties égales ? — 3. Lorsqu'une circonférence est construite à l'aide d'un carré, quelles sont les lignes de ce carré qui marquent la division de la circonférence en 8 parties égales ?

Leçon XXII (Suite) — RÉSUMÉ ET APPLICATION (Circonférence) — 57

3° RÉSUMÉ & REVISION

Pour *diviser* une circonférence en huit parties égales, il suffit de mener deux diamètres perpendiculaires et de tracer ensuite la bissectrice des angles droits formés au centre de la circonférence. Cette division est d'ailleurs donnée par les médianes et les diagonales du carré qui sert à construire la circonférence.

REVISION. — Qu'appelle-t-on quadrilatère? — Qu'appelle-t-on parallélogramme? — Quelles sont les différentes espèces de parallélogrammes? les définir. — Qu'appelle-t-on hauteur d'un parallélogramme? — Qu'appelle-t-on médianes, diagonales? — Quelles sont les propriétés des médianes menées dans un parallélogramme? — Quelles sont les propriétés des diagonales du carré, du rectangle? — Quelles sont les propriétés des diagonales du losange?

4° APPLICATION (Rosace d'un vitrail)

Le côté du carré enveloppant aura 12 centimètres.

1

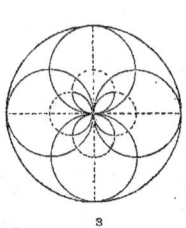

2 3

Analyse du dessin.

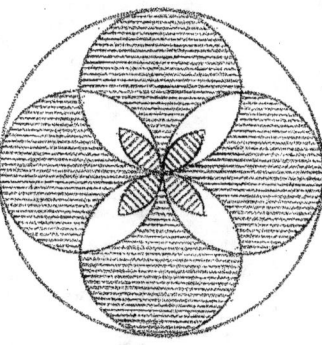

Exécution.

2° LIVRET

LA CIRCONFÉRENCE
Division de la circonférence en 3, 6 parties égales.

1° EXERCICES D'OBSERVATION

1
Division de la circonférence
en six parties égales.

2
Division de la circonférence
en trois parties égales.

NOTA. — On vérifiera à l'aide de la bande de papier ou de la règle l'égalité des divisions (arcs sous-tendus par des cordes égales). On s'assurera de même que le rayon est contenu six fois dans la circonférence.

2° EXERCICES GRAPHIQUES A VUE AU TABLEAU NOIR
répétés sur l'ardoise et sur le cahier.

1° Diviser en trois parties égales une circonférence ayant 5 centimètres de rayon.

2° Diviser en six parties égales une circonférence de 4 centimètres de rayon. Joindre les points de division : 1° deux à deux ; 2° de deux en deux.

3° Tracer deux circonférences concentriques de 3 centimètres et de 5 centimètres de rayon et les diviser en trois parties égales, de manière que les rayons qui passent par les points de division de l'une passent par les points de division de l'autre.

4° Tracer deux circonférences concentriques de 4 centimètres et de 6 centimètres de rayon, les diviser en trois parties égales, de manière que les rayons passant par les points de division de la grande circonférence soient perpendiculaires sur les cordes ayant pour extrémités les points de division de la petite.

Questionnaire. — 1. Combien le rayon d'une circonférence est-il contenu exactement de fois dans cette circonférence ? — 2. Comment divise-t-on une circonférence en 6 parties égales ? — 3. Comment divise-t-on une circonférence en 3 parties égales ? — 4. Quelles figures obtient-on en joignant deux à deux les 6 divisions de la circonférence (fig. 1).

3° RÉSUMÉ ET REVISION

Le rayon est contenu exactement six fois dans la circonférence.

Pour diviser une circonférence en trois parties égales, on joint de deux en deux les points obtenus dans l'opération précédente.

REVISION. — Qu'appelle-t-on triangle ? — Quelles sont les différentes formes d'un triangle ? — Qu'appelle-t-on hauteurs médianes d'un triangle ? — Qu'appelle-t-on hypoténuse ? — Quelles sont les propriétés des bissectrices et des médianes d'un triangle équilatéral ? — A quoi est équivalente la surface d'un triangle ? — Qu'appelle-t-on trapèze ? — Qu'est-ce qu'un trapèze isocèle ? — Qu'appelle-t-on hauteur ? — Qu'appelle-t-on demi-somme des bases ? — A quoi est équivalente la surface d'un trapèze ? — Qu'appelle-t-on représentation réduite, représentation amplifiée d'un objet ?

4° APPLICATION (Triangle orné)

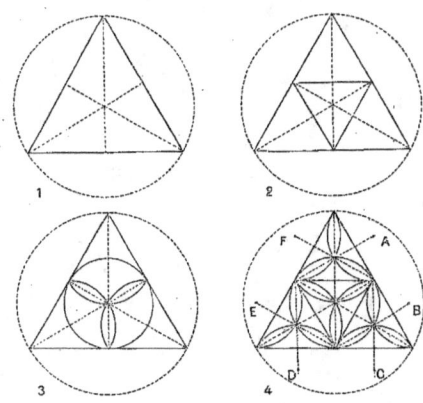

Analyse du dessin.

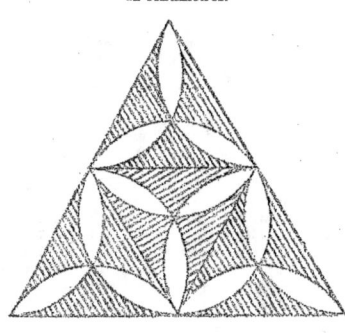

Le diamètre du cercle enveloppant aura 12 centimètres.

Exécution.

NOTIONS GÉOMÉTRIQUES (Circonférence) — Leçon XXIV

LA CIRCONFÉRENCE
Division de la circonférence en 12 parties égales.

1° EXERCICES D'OBSERVATION

1
Division de la circonférence
en six parties égales.

2
Division de la circonférence
en douze parties égales.

NOTA. — On vérifiera à l'aide de la bande de papier ou de la règle l'égalité des divisions (arcs sous-tendus par des cordes égales).

2° EXERCICES GRAPHIQUES A VUE AU TABLEAU NOIR
répétés sur l'ardoise et sur le cahier.

1° Diviser en douze parties égales une circonférence de 8 centimètres de diamètre.

2° Diviser une circonférence de 6 centimètres de rayon en six parties égales : joindre les points de division au centre, mener une tangente à la circonférence à l'extrémité de chacun des rayons et joindre au centre les sommets des angles formés par la rencontre des tangentes.

3° Tracer deux circonférences concentriques de 5 centimètres et de 3 centimètres de rayon, diviser la petite circonférence en trois parties égales, joindre les points de division et mener les hauteurs du triangle équilatéral ainsi formé jusqu'à leur rencontre avec la deuxième circonférence (chaque hauteur prolongée devra couper la circonférence en deux points). — Comment la grande circonférence est-elle divisée ?

Questionnaire. — Comment divise-t-on une circonférence en 12 parties égales ? — 2. Sur quel principe de géométrie s'appuie-t-on pour vérifier l'égalité des divisions de la circonférence ? — 3. Quand une demi-circonférence a été divisée en un certain nombre de parties égales, qu'obtient-on en joignant les points de division au centre et en prolongeant les lignes ainsi tracées jusqu'à la rencontre de l'autre demi-circonférence. — 4. Comment nomme-t-on le polygone obtenu en joignant deux à deux les points de division (*fig. 2*).

Leçon **XXIV** (Suite) — RÉSUMÉ ET APPLICATION *(Circonférence)* — 61

3° RÉSUMÉ & REVISION

Pour diviser une conférence en douze parties égales, on la divise d'abord en six parties égales (v. leçon précédente) et on partage chaque arc obtenu en deux parties égales.

REVISION. — Qu'appelle-t-on circonférence? — Cercle? — Rayon? — Diamètre? — Corde? — Arc? — Sécante? — Tangente? — Comment trace-t-on à main levée une circonférence? — Qu'appelle-t-on circonférences concentriques? — Circonférences excentriques? — Circonférences sécantes? — Circonférences tangentes intérieurement et extérieurement? — Circonférences extérieures? — Qu'appelle-t-on ligne des centres? — Quelles sont les propriétés de la ligne des centres dans les différentes positions que deux circonférences peuvent occuper l'une par rapport à l'autre.

4° APPLICATION (Rosace d'un vitrail)

Ce dessin donnera lieu à un exercice de travail manuel.

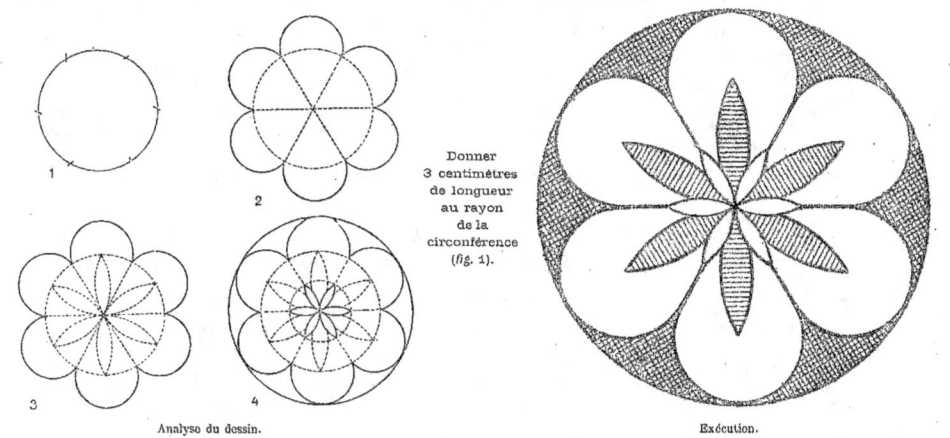

Donner 3 centimètres de longueur au rayon de la circonférence (fig. 1).

Analyse du dessin. — Exécution.

LES POLYGONES
Polygones réguliers (Pentagone, Hexagone, Octogone).

1° EXERCICES D'OBSERVATION

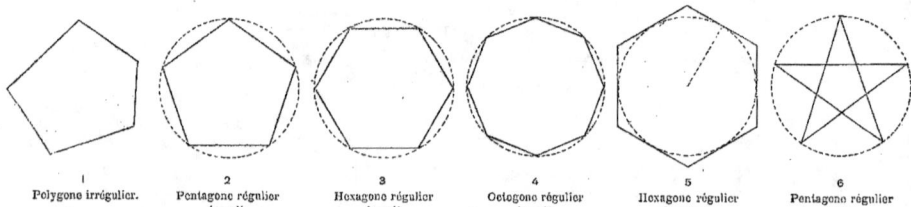

1	2	3	4	5	6
Polygone irrégulier.	Pentagone régulier inscrit.	Hexagone régulier inscrit.	Octogone régulier inscrit.	Hexagone régulier circonscrit.	Pentagone régulier étoilé.

NOTA. — On vérifiera l'égalité des côtés au moyen de la bande de papier et l'égalité des angles par un découpage.

2° EXERCICES GRAPHIQUES A VUE AU TABLEAU NOIR
répétés sur l'ardoise et sur le cahier.

1° Construire un hexagone régulier inscrit dans un cercle de 4 centimètres de rayon.

2° Construire un hexagone régulier circonscrit à un cercle de 5 centimètres de rayon.

3° Construire un octogone régulier étoilé dans un cercle de 6 centimètres de rayon.

4° Construire un octogone régulier circonscrit à un cercle de 6 centimètres de rayon.

Questionnaire. — 1. Qu'appelle-t-on polygone ? — 2. Qu'appelle-t-on côtés d'un polygone ? — 3. Quel nom donne-t-on à la somme de tous les côtés d'un polygone ? — 4. Qu'appelle-t-on polygone régulier ; irrégulier ? — 5. Qu'appelle-t-on polygone inscrit ? — 6. Qu'appelle-t-on polygone circonscrit ? — 7. Qu'indique le nom d'un polygone ? — 8. Quel nom donne-t-on à un polygone : 1° de 5 côtés ; 2° de 6 côtés ; 3° de 8 côtés ; 4° de 10 côtés ? — 9. Comment peut-on construire : 1° un polygone régulier ; 2° un polygone étoilé du même nom ?

3º RÉSUMÉ

On appelle *polygone* une surface limitée par un nombre quelconque de lignes droites qui se coupent.

Ces lignes s'appellent *côtés* du polygone. La somme de tous les côtés se nomme le *périmètre* du polygone.

Un polygone est dit *régulier* quand il a tous ses côtés et tous ses angles égaux.

Un polygone qui ne remplit pas cette double condition est dit *irrégulier*.

Un polygone régulier peut être *inscrit* dans un cercle ou *circonscrit* à un cercle. Il est inscrit dans un cercle quand tous ses sommets sont situés sur la circonférence; il est circonscrit à un cercle quand tous ses côtés sont tangents à la circonférence. Le nom d'un polygone indique le nombre de ses angles et de ses côtés. Ainsi un *pentagone* a 5 angles et 5 côtés, un *hexagone* a 6 angles et 6 côtés, un *octogone* a 8 angles et 8 côtés, un *décagone* a 10 angles et 10 côtés, etc.

Construire un polygone régulier d'un nombre quelconque de côtés revient à diviser la circonférence en un nombre quelconque de parties égales et à réunir les points de division deux à deux. En les joignant de deux en deux, on obtient un polygone étoilé de même nom.

4º APPLICATION (Hexagone étoilé)

Faire le dessin à l'échelle de 2.5.

Ce dessin donnera lieu à un exercice de travail manuel.

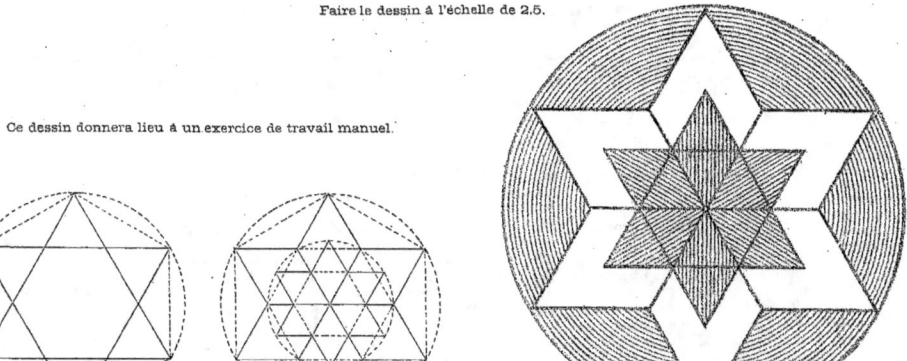

Analyse du dessin. Exécution.

LES POLYGONES
Apothème et rayon d'un polygone régulier.

1° EXERCICES D'OBSERVATION

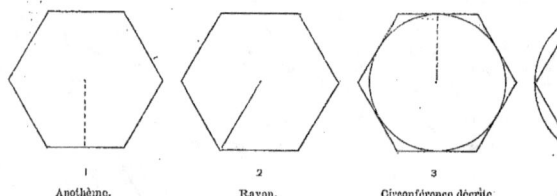

1	2	3	4	5
Apothème.	Rayon.	Circonférence décrite avec l'apothème pour rayon.	Circonférence décrite avec le rayon du polygone.	Décomposition du polygone en triangles égaux.

NOTA. — On vérifiera les propriétés de l'apothème et du rayon au moyen de la bande de papier divisée. L'égalité des triangles (fig. 5) se vérifiera par un découpage.

2° EXERCICES GRAPHIQUES A VUE AU TABLEAU NOIR
répétés sur l'ardoise et sur le cahier.

1° Construire un hexagone régulier de 4 centimètres de côté.

2° Construire un octogone circonscrit à un cercle, le rayon de ce polygone étant de 5 centimètres.

3° Construire un hexagone régulier dans un cercle de 2 centimètres de rayon. Avec un rayon égal au double de chaque apothème décrire une circonférence concentrique à la première; mener les apothèmes de l'hexagone en les prolongeant jusqu'à la rencontre de la grande circonférence.

Par les points de rencontre décrire avec un rayon égal au rayon de l'hexagone six cercles dans lesquels on inscrira six nouveaux hexagones ayant un côté commun avec le premier.

Questionnaire. — 1. Qu'appelle-t-on apothème dans un polygone régulier? — 2. Dans tout polygone régulier quelle est la propriété de l'apothème : 1° par rapport au côté du polygone; 2° par rapport aux autres apothèmes de ce même polygone? — 3. Quelle condition remplit la circonférence décrite avec l'apothème d'un polygone comme rayon? — 4. Qu'appelle-t-on rayon d'un polygone régulier? — 5. Comment sont les rayons d'un polygone régulier? — 6. Quelle condition remplit la circonférence décrite avec le rayon d'un polygone régulier? — 7. Comment divise-t-on un polygone régulier lorsqu'on joint tous ses sommets au centre? — 8. Quelles sont les figures obtenues ainsi dans un hexagone régulier?

Leçon XXVI (Suite) — RÉSUMÉ ET APPLICATION (Polygones)

3° RÉSUMÉ

On appelle *apothème* d'un polygone régulier, la perpendiculaire abaissée du centre de ce polygone sur l'un de ses côtés.

REMARQUES. — L'apothème divise le côté du polygone en deux parties égales.

Dans un polygone régulier tous les apothèmes sont égaux.

La circonférence décrite avec l'apothème comme rayon est tangente à tous les côtés du polygone.

Le rayon d'un polygone régulier est la ligne qui va du centre à l'un des sommets du polygone.

Tous ces rayons sont égaux.

La circonférence décrite avec ce rayon est circonscrite au polygone.

En joignant tous les sommets du polygone au centre, on décompose ce polygone en triangles égaux.

4° APPLICATION (Carrelage composé d'hexagones)

Ce dessin peut donner lieu à un exercice de travail manuel.
Donner 2 centimètres aux côtés de l'hexagone.

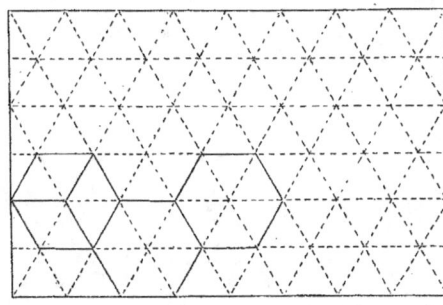
Analyse du dessin.

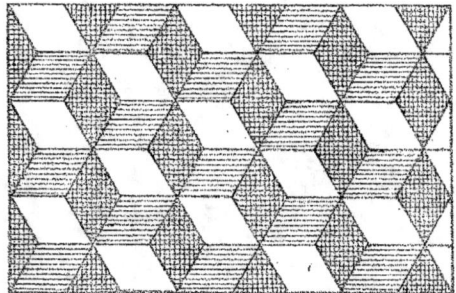
Exécution.

LES POLYGONES
Polygones réguliers : Angle au centre et angle au sommet.

1° EXERCICES D'OBSERVATION

 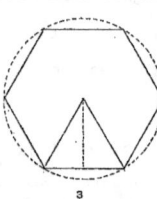 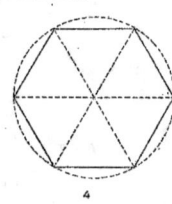 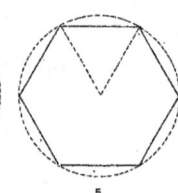

1	2	3	4	5
Angles au centre.	Rayon bissectrice de l'angle du sommet.	Apothème bissectrice de l'angle au centre.	Valeur de l'angle au centre d'un polygone régulier.	Calcul de l'angle du sommet d'un polygone régulier.

NOTA. — Vérifier l'égalité des angles au centre, la propriété de l'apothème, bissectrice de l'angle au centre, la propriété du rayon bissectrice de l'angle du sommet, au moyen de découpage ou de pliage.

2° EXERCICES GRAPHIQUES A VUE AU TABLEAU NOIR
répétés sur l'ardoise et sur le cahier.

1° Construire un polygone régulier dont l'angle au centre ait 45°.

2° Construire un polygone régulier dont l'angle au centre ait 22° 5.

3° Construire un polygone régulier dont l'angle du sommet ait 135° et le rayon du cercle circonscrit 6 centimètres.

4° Construire un polygone régulier dont l'angle du sommet ait 135° et l'apothème 4 centimètres ; un autre dont l'angle du sommet ait 135° et l'apothème 6 cent.

Questionnaire. — 1. Quelle est la propriété de tous les angles formés au centre d'un polygone régulier par les rayons de ce même polygone ? — 2. Comment détermine-t-on la valeur de l'angle au centre d'un polygone régulier quelconque ? — 3. Quelle est la valeur de l'angle au centre : 1° d'un hexagone régulier ; 2° d'un pentagone régulier ; 3° d'un octogone régulier ? — 4. Quelle est la propriété des rayons d'un polygone régulier par rapport aux angles du sommet appelés encore angles inscrits ? — 5. Quelle est la propriété de l'apothème dans chacun des triangles formés par les côtés et les rayons d'un polygone régulier ? — 6. Comment détermine-t-on la valeur de l'angle du sommet d'un polygone régulier quelconque ? — 7. A quoi est nécessaire la connaissance de la valeur des angles du sommet d'un polygone ? — 8. A quoi est égale la demi-somme des angles au centre d'un polygone régulier.

Leçon XXVII (Suite) RÉSUMÉ ET APPLICATION (Polygones) 67

3° RÉSUMÉ

En menant tous les rayons d'un polygone régulier on forme au centre du polygone des angles égaux. La somme de ces angles valant quatre angles droits, il est facile de calculer la valeur de chacun d'eux. Ainsi l'angle au centre d'un hexagone vaut $\frac{360°}{6}$ ou 60°,

l'angle au centre d'un pentagone $\frac{360°}{5}$ ou 72° l'angle au centre d'un octogone vaut $\frac{360°}{8}$ ou 45°, etc.

Dans les polygones réguliers les rayons sont bissectrices des angles du sommet, appelés encore angles inscrits.

Dans chacun des triangles formés par les côtés et les rayons du polygone, l'apothème divise l'angle au centre en deux parties égales.

La valeur d'un angle du sommet d'un polygone régulier est égale à la différence entre deux angles droits et l'angle au centre de ce polygone.

REMARQUE. — La connaissance de la valeur des angles du sommet d'un polygone régulier est nécessaire pour comprendre qu'on ne peut employer dans les carrelages une seule espèce de polygones réguliers que si la réunion des angles du sommet de ces polygones fait quatre angles droits : tels sont les carrés et les hexagones.

4° APPLICATION (Carrelage composé d'octogones et de carrés)

Ce dessin donnera lieu à un exercice de travail manuel.
Donner au côté de l'octogone sa grandeur vraie ; l'échelle du dessin étant 1/2.

Analyse du dessin.

Exécution.

LES POLYGONES
Polygones réguliers (Pentagone et Décagone)

1° EXERCICES D'OBSERVATION

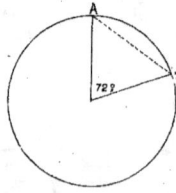
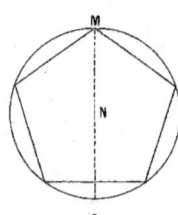
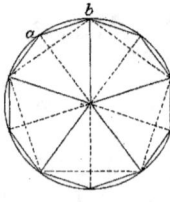

1
Angle au centre du pentagone.
(Ajouter à l'angle de 60° le 1/5 de sa valeur.)

2
Propriété du rayon prolongé.

3
Tracé du décagone régulier.

NOTA. — Vérifier les propriétés de AB (fig. 1), de ab (fig. 3), au moyen de la bande de papier divisée. Vérifier les propriétés du rayon MN (fig. 2), au moyen d'un pliage ou d'un découpage de papier.

2° EXERCICES GRAPHIQUES A VUE AU TABLEAU NOIR
répétés sur l'ardoise et sur le cahier.

1° Construire un pentagone régulier inscrit dans un cercle de 5 centimètres de rayon.
2° Construire un pentagone régulier circonscrit à un cercle de 4 centimètres de rayon.

3° Construire un décagone régulier inscrit dans un cercle de 6 centimètres de rayon.
4° Construire un pentagone étoilé inscrit dans un cercle de 8 centimètres de diamètre.

Questionnaire. — 1. Comment peut-on construire un pentagone régulier en se servant de la valeur de l'angle au centre de ce polygone? — 2. Quelle est la propriété de tout rayon prolongé dans les polygones réguliers d'un nombre impair de côtés? — 3. Quelle application peut-on faire de la connaissance de cette propriété?

3° RÉSUMÉ

L'angle au centre d'un pentagone vaut 72° (v. la leçon XXVII), il suffit donc de construire cet angle au centre d'une circonférence pour déterminer sur celle-ci l'arc dont la corde est le côté du pentagone.

Dans le pentagone régulier, et d'une façon générale dans tous les polygones réguliers d'un nombre impair de côtés, tout rayon prolongé est perpendiculaire au milieu du côté qu'il rencontre et divise l'arc sous-tendu par ce côté en deux parties égales.

Cette remarque est importante parce qu'elle donne un moyen de s'assurer de la bonne exécution du polygone tracé à vue et de construire le décagone régulier inscrit dans le même cercle que le pentagone.

4° APPLICATION (Étoile en entrelacs)
Faire ce dessin à une échelle double.

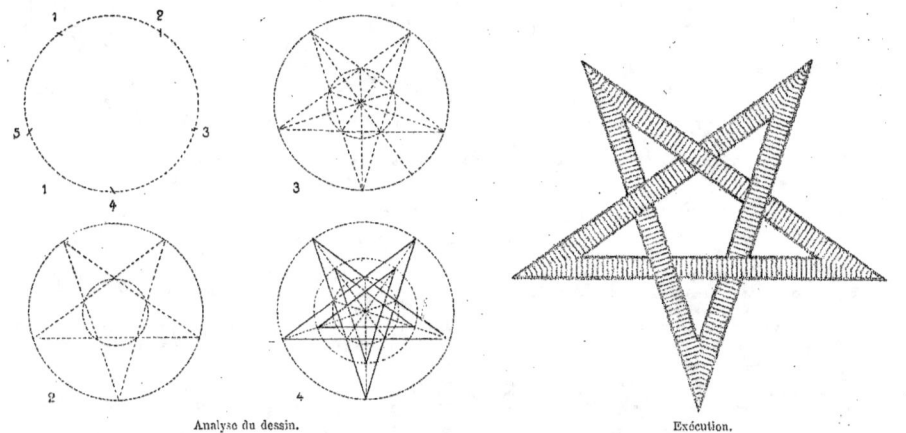

Analyse du dessin. Exécution.

LES POLYGONES
Polygones réguliers concentriques.

1° EXERCICES D'OBSERVATION

1
Division de circonférences concentriques.

2
Polygones réguliers inscrits concentriques.

3
Polygones réguliers circonscrits concentriques.

NOTA. — Vérifier les propriétés des figures ci-dessus au moyen de la bande de papier divisée.

2° EXERCICES GRAPHIQUES A VUE AU TABLEAU NOIR
répétés sur l'ardoise et sur le cahier.

1° Construire trois circonférences concentriques de 3, 4 et 5 centimètres de rayon et les diviser en cinq parties égales.
2° Construire deux octogones concentriques dans des cercles de 4 et 6 centimètres de rayon.
3° Construire deux pentagones concentriques circonscrits à des cercles de 3 et 5 centimètres de rayon.
4° Construire deux hexagones concentriques inscrits dans des cercles de 4 et 6 centimètres de rayon.

Questionnaire. — 1. Qu'appelle-t-on polygones réguliers concentriques? — 2. Quand deux ou plusieurs circonférences sont concentriques, qu'arrive-t-il lorsqu'on divise la circonférence enveloppante en parties égales et qu'on joint les points de division au centre? — 3. Quelle application peut-on faire de cette propriété? — 4. Comment construit-on des polygones réguliers inscrits? — 5. Comment construit-on des polygones réguliers concentriques circonscrits? — 6. A quoi est égal le côté de l'hexagone régulier inscrit?

3° RÉSUMÉ

On appelle polygones réguliers *concentriques*, des polygones inscrits dans des cercles concentriques ou circonscrits à des cercles concentriques et dont les côtés sont parallèles.

Quand deux ou plusieurs circonférences sont concentriques, si l'on divise la circonférence enveloppante en parties égales et qu'on joigne les points de division au centre, les circonférences intérieures se trouvent divisées en un même nombre de parties égales, les cordes qui sous-tendent les arcs ainsi obtenus sont égales dans les mêmes cercles, et parallèles.

REMARQUE. — Cette propriété permet de tracer facilement les polygones réguliers inscrits concentriques.

Pour construire des polygones réguliers concentriques circonscrits, il suffit de mener par les sommets des polygones inscrits et concentriques des tangentes aux circonférences concentriques.

4° APPLICATION (Rosace)

Ce dessin donnera lieu à un exercice de travail manuel, en supprimant au besoin l'étoile centrale.
Dessin à faire à une échelle double

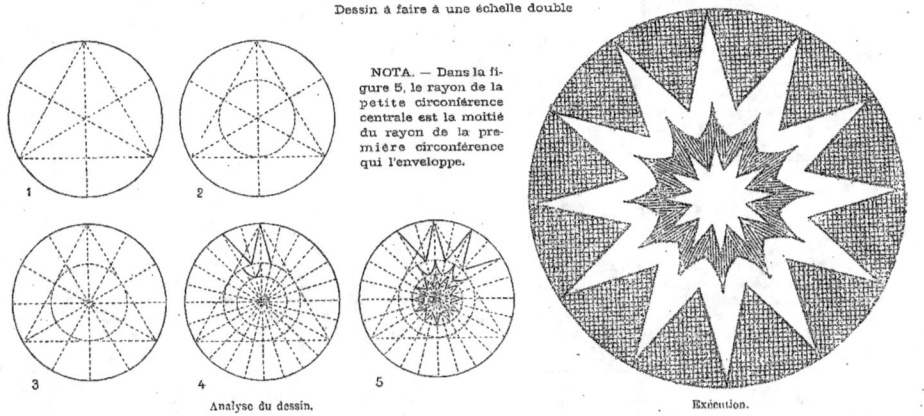

NOTA. — Dans la figure 5, le rayon de la petite circonférence centrale est la moitié du rayon de la première circonférence qui l'enveloppe.

Analyse du dessin. Exécution.

LES POLYGONES
Surface d'un polygone régulier quelconque.

1° EXERCICES D'OBSERVATION

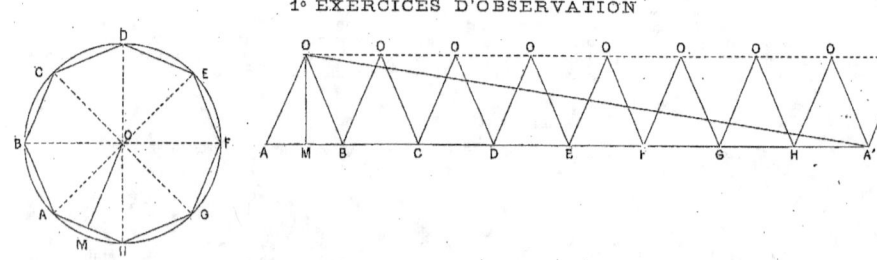

NOTA. — AA' = le périmètre de l'octogone, chaque triangle AOB, BOC, COD, etc., est égal à l'un des triangles de l'octogone ayant leurs sommets en O ; OM = l'apothème de l'octogone. Il est facile de voir que la surface du parallélogramme AOO'A' qui renferme seize triangles égaux à ceux de l'octogone est le double de celle de la surface de l'octogone, par suite que la surface du triangle AOA' moitié de celle du parallélogramme AOO'A' est égale à la surface de l'octogone.

2° EXERCICES GRAPHIQUES A VUE AU TABLEAU NOIR
répétés sur l'ardoise et sur le cahier.

1° Construire un triangle de surface équivalente à un pentagone régulier inscrit dans un cercle de 8 centimètres de diamètre.

2° Construire un triangle de surface équivalente à un hexagone régulier circonscrit à un cercle de 5 centimètres de rayon.

3° Construire un parallélogramme de surface équivalente 1° à un octogone régulier inscrit dans un cercle de 12 centimètres de diamètre ; 2° à un décagone inscrit dans un cercle de 8 centimètres de rayon.

Questionnaire. — 1. A quoi est équivalente la surface d'un polygone régulier quelconque ? — 2. Comment vérifie-t-on cette équivalence ? — 3. Quelle différence y a-t-il entre le périmètre d'un polygone quelconque et la surface de ce même polygone ? — 4. Qu'est-ce qu'une rosace ? — 5. Où trouve-t-on surtout des rosaces ?

3° RÉSUMÉ

La *surface d'un polygone régulier* quelconque est équivalente à celle d'un triangle qui a pour base le périmètre et pour hauteur l'apothème du polygone.

4° APPLICATION DES LEÇONS RELATIVES AUX CIRCONFÉRENCES & AUX POLYGONES
(Rosace de vitrail)

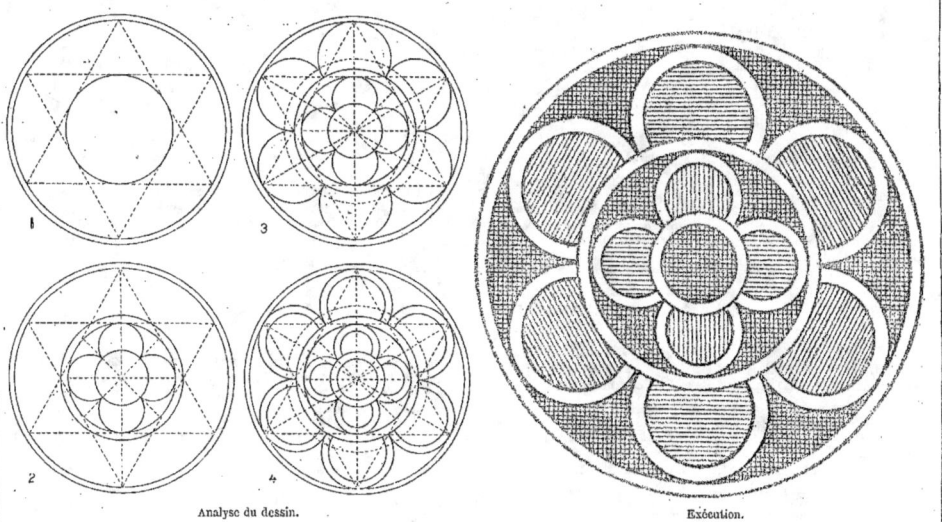

Analyse du dessin. — Exécution.

L'ELLIPSE
Foyer, Axe, Anse de panier.

1° EXERCICES D'OBSERVATION

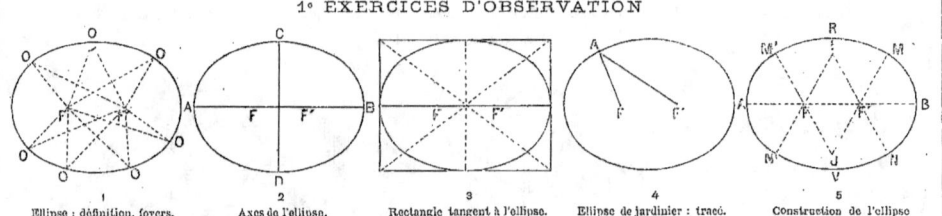

1	2	3	4	5
Ellipse : définition, foyers.	Axes de l'ellipse.	Rectangle tangent à l'ellipse.	Ellipse de jardinier : tracé.	Construction de l'ellipse et anse de panier.

NOTA. — Pour tracer l'ellipse de jardinier, on fixe aux foyers FF' (fig. 4) les extrémités d'un fil FAF' dont la longueur est égale à la somme des rayons, c'est-à-dire au grand axe de l'ellipse à tracer. On tend ce fil d'un côté de la ligne des foyers en appliquant contre lui la pointe d'un crayon, par exemple, que l'on fait glisser de manière que le fil soit toujours tendu. On trace la moitié de l'ellipse. La courbe est complète lorsqu'on a répété la même opération de l'autre côté de la ligne des foyers. Ce procédé est utilisé par les jardiniers pour tracer les pelouses, les corbeilles de fleurs des jardins. — On vérifiera les propriétés des points de l'ellipse au moyen de la bande de papier divisée. La propriété des axes se vérifiera par un pliage ou un découpage de papier.

2° EXERCICES GRAPHIQUES A VUE AU TABLEAU NOIR
répétés sur l'ardoise et sur le cahier.

Construire des ellipses dont les grands axes auront 8 centimètres, 10 centimètres, 12 centimètres.

NOTA. — Pour faire cette construction (fig. 5), diviser le grand axe en trois parties égales, avec la distance FF' ainsi obtenue faire les deux triangles équilatéraux FIF' et FJF' et prolonger les côtés sur lesquels il faut placer les points M N en faisant F'M = F'B = F'N, puis les points M'N' en faisant FM' = AF = FN'; décrire alors les arcs MBN et M'AN' qui sont des portions de circonférences ayant pour centres F' et F; décrire ensuite les arcs M'RM et N'VN qui sont des portions de circonférences ayant pour centres J et I, après avoir fait JR = JM' et IV = IN.

Tous ces points doivent être placés à vue et les arcs doivent être tracés sans instruments.

Questionnaire. — 1. Qu'est-ce qu'une ellipse ? — 2. Qu'appelle-t-on foyers d'une ellipse ? — 3. Qu'appelle-t-on le grand axe d'une ellipse ? le petit axe d'une ellipse ? — 4. Comment les axes d'une ellipse divisent-ils cette ellipse ? — 5. Que déterminent les perpendiculaires menées aux extrémités des axes d'une ellipse ? — 6. Quel nom donne-t-on à la moitié d'une ellipse ? — 7. Comment construit-on une ellipse à main levée ? — 8. Comment construit-on, sur le terrain, une ellipse de jardinier.

3° RÉSUMÉ

L'*ellipse* est une courbe fermée dont tous les points sont tels que la somme de la distance de chacun d'eux à deux points fixes appelés *foyers*, est constante.

La ligne qui passe par les deux foyers d'une ellipse et qui se termine à la courbe se nomme le grand *axe* de l'ellipse. La ligne perpendiculaire au milieu du *grand* axe et terminée à la courbe se nomme le *petit* axe de l'ellipse. Les axes divisent l'ellipse en quatre parties égales.

Si l'on mène par les extrémités des deux axes des perpendiculaires à ces axes, on enveloppe l'ellipse dans un rectangle dont les côtés sont tangents à la courbe.

La moitié de l'ellipse se nomme encore *anse de panier*.

4° APPLICATION (Grille en fer forgé)

NOTA. — On fera seulement la moitié de la grille et à une échelle double.

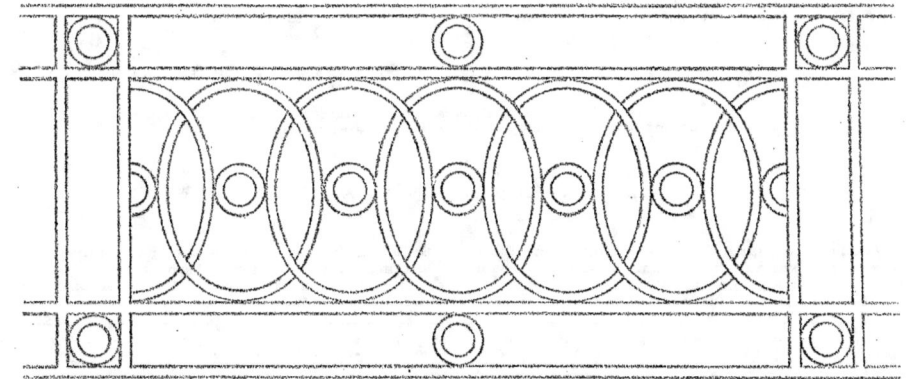

L'OGIVE

1° EXERCICES D'OBSERVATION

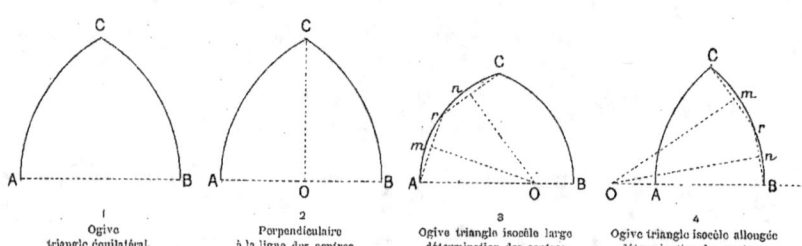

1	2	3	4
Ogive triangle équilatéral.	Perpendiculaire à la ligne des centres.	Ogive triangle isocèle large détermination des centres.	Ogive triangle isocèle allongée détermination des centres.

NOTA. — Les propriétés de la perpendiculaire CO (fig. 2) se vérifieront par un pliage ou un découpage de papier. La détermination du rayon d'un arc (fig. 3 et 4) se vérifiera avec la bande de papier divisé.

2° EXERCICES GRAPHIQUES A VUE AU TABLEAU NOIR
répétés sur l'ardoise et sur le cahier.

1° Construire quatre triangles équilatéraux dont les bases seront sur une ligne de 12 centimètres de longueur et envelopper chacun d'eux d'une ogive.
2° Déterminer le centre d'un arc donné.

3° Déterminer les centres d'une ogive donnée.
4° Construire sur la même ligne de 12 centimètres de longueur deux ogives tangentes en donnant à chacune d'elles une hauteur de 5 centimètres.

Questionnaire. — 1. Qu'appelle-t-on ogive ? — 2. Qu'appelle-t-on sommet de l'ogive ? — 3. Qu'appelle-t-on ligne des centres d'une ogive ? — 4. De quelle propriété jouit la perpendiculaire élevée sur le milieu de la ligne des centres ? — 5. Où se trouvent les centres d'une ogive lorsque les cordes des arcs et la ligne des centres forment un triangle équilatéral ? — 6. Où peuvent se trouver les centres d'une ogive lorsque les cordes des arcs et la ligne des centres forment un triangle isocèle ? — 7. Comment détermine-t-on le centre d'un arc ? — 8. Où se trouvent les centres d'une ogive isocèle large ? Où se trouvent les centres d'une ogive isocèle allongée ?

3° RÉSUMÉ

L'*ogive* est une courbe formée par la rencontre de deux arcs de même rayon dont les cordes et la ligne des centres font un triangle équilatéral ou simplement isocèle.

L'angle formé par les deux arcs est dit *sommet* de l'ogive.

La perpendiculaire élevée sur le milieu de la ligne des centres passe par le sommet de l'ogive.

Lorsque les cordes des arcs et la ligne des centres forment un triangle équilatéral, le tracé de l'ogive ne donne lieu à aucune difficulté ; si les cordes et la ligne des centres forment un triangle isocèle, il peut arriver que les centres des arcs soient dans l'intérieur de l'ogive ou extérieurs à l'ogive ; avant de tracer la courbe, il faut les déterminer.

Pour déterminer le centre d'un arc on prend trois points sur cet arc, on les réunit deux à deux par des droites ; sur le milieu de ces droites on élève des perpendiculaires ; le point de rencontre des perpendiculaires est le centre cherché.

4° APPLICATION (Carré orné)

NOTA. — Faire le dessin a une échelle double.

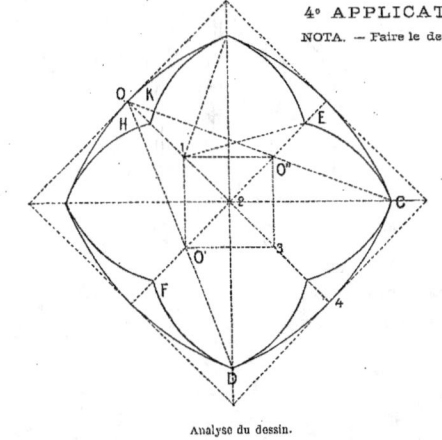

Analyse du dessin.

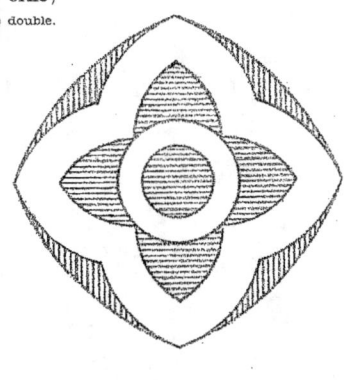

Exécution.

L'OGIVE

1° EXERCICES D'OBSERVATION

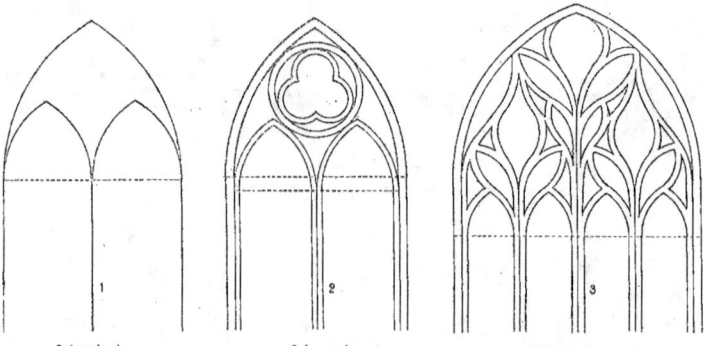

Ogive simple. — Ogive ornée. — Ogive flamboyante.

Ces dessins sont simplement destinés à donner à l'élève une idée des ogives simples, ornées, flamboyantes.

2° EXERCICES GRAPHIQUES A VUE AU TABLEAU NOIR
répétés sur l'ardoise et sur le cahier.

1° Sur une ligne de 9 centimètres de longueur, appuyer trois ogives simples de la forme de la figure 1.

2° Sur une ligne de 12 centimètres, passant par les centres, tracer des ogives de même hauteur qui se coupent, le centre de chacun des arcs étant situé sur la rencontre de la perpendiculaire abaissée des sommets des ogives et de la ligne des centres.

Questionnaire. — 1. Que forme-t-on avec les ogives ? — 2. Où trouve-t-on plus particulièrement des ogives ? — 3. De quelle architecture l'ogive est-elle la caractéristique ? — 4. Combien y a-t-il de sortes d'ogives ? — 5. Quand dit-on qu'une ogive est simple ? — 6. Qu'est-ce qui caractérise une ogive ornée ? une ogive flamboyante ?

3° RÉSUMÉ

L'*ogive* forme les arêtes des fenêtres, des portails et domine dans les ornements de tous nos beaux monuments construits du XII° au XVI° siècle. Elle est la caractéristique de l'architecture dite *gothique* ou *ogivale*.

L'ogive est simple, ornée ou flamboyante. Elle est simple quand elle est dépourvue d'ornements. Elle est ornée quand elle est combinée avec d'autres ogives, ou des courbes formant rosaces. Elle est flamboyante quand les ornements, combinaisons d'ogives, simulent des flammes.

4° APPLICATION (Ogives décorées)

Décorer un rectangle de 12 centimètres de longueur et de 6 centimètres de largeur au moyen de l'un ou l'autre des motifs ci-contre.

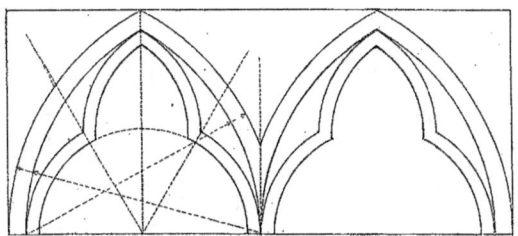

Combinaison d'ogives (croquis).

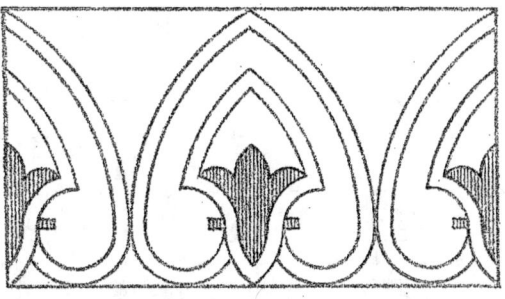

Autre combinaison d'ogives.

LA SPIRALE

1° EXERCICES D'OBSERVATION

| 1 | 2 | 3 |

2° EXERCICES GRAPHIQUES A VUE AU TABLEAU NOIR
répétés sur l'ardoise et sur le cahier.

1° Construire une spirale à deux centres espacés de 1/2 centimètre.

2° Construire deux spirales à trois centres en prenant comme longueur du côté du triangle équilatéral qui les détermine : 1° un centimètre; 2° deux centimètres.

3° Construire une spirale à quatre centres en donnant 15 millimètres au côté du carré qui les détermine.

Questionnaire. — 1. Qu'appelle-t-on spirale ? — 2. De quoi dépend le rapprochement progressif d'une spirale ? — 3. Quand ce rapprochement est-il le plus petit possible ? — 5. Où se trouvent situés les centres d'une spirale à deux centres ? — 5. Où se trouvent situés les centres d'une spirale à trois centres ? — 6. Où se trouvent situés les centres d'une spirale à quatre centres ? — 7. Où se trouvent situés les points de raccords des arcs composant ces différentes spirales ? — 8. Quelle est la construction qui donne le résultat le plus satisfaisant ?

3° RÉSUMÉ

On appelle *spirale* une courbe qui se rapproche insensiblement d'un point C (fig. 1) situé dans son intérieur.

Le rapprochement progressif d'une spirale dépend du nombre de centres qui ont servi à la former.

Il est le plus petit possible dans la spirale à deux centres et il va en grandissant graduellement selon que l'on prend trois ou quatre centres.

Dans la spirale à deux centres, ceux-ci sont situés sur une même ligne.

Dans la spirale à trois centres, ils se trouvent situés aux trois sommets d'un triangle équilatéral.

Dans la spirale à quatre centres, ils sont aux sommets du carré.

4° APPLICATION

Décorer un rectangle de 18 centimètres de longueur et de 9 de hauteur, avec le motif ci-contre.

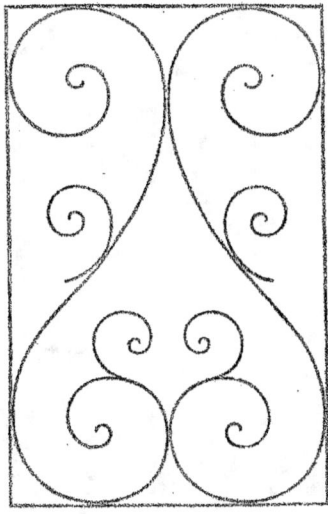

Ornement composé de spirales.

LA SYMÉTRIE

1° EXERCICES D'OBSERVATION

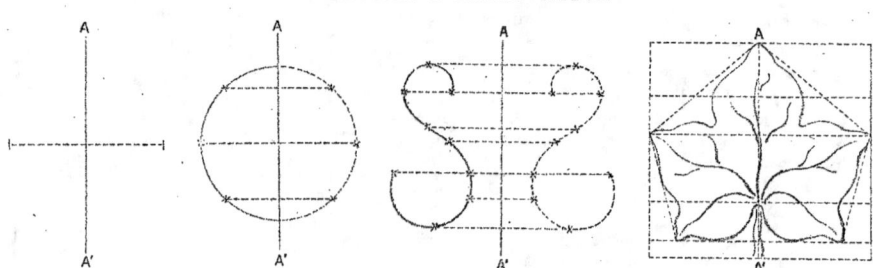

NOTA. — La vérification des *points symétriques* se fera au moyen de pliages.

2° EXERCICES GRAPHIQUES A VUE AU TABLEAU NOIR
répétés sur l'ardoise et sur le cahier.

1° Étant donnés un axe et un point, trouver le point symétrique par rapport à cet axe.
2° Étant donnés une courbe et un axe, trouver la courbe symétrique par rapport à cet axe.
3° Dessiner une feuille de lierre enveloppée dans un carré de 6 centimètres de côté.
4° Répéter la même construction de mémoire sans l'aide des lignes de construction.

Questionnaire. — 1. Quand dit-on que deux points sont symétriques par rapport à un axe ? — 2. Dans une circonférence divisée par un diamètre où se trouvent les points symétriques de tous ceux qu'on peut prendre sur une moitié de cette circonférence ? — 3. Dans une ellipse dont on a tracé les axes, où se trouvent les points symétriques de tous ceux qu'on peut prendre sur une moitié de cette ellipse ? — 4. Comment trace-t-on une courbe irrégulière symétrique d'une autre courbe dite de sentiment ? — 5. Les éléments d'ornementation tirés du règne végétal, peuvent-ils être ramenés à des formes géométriques ? — 6. Dans quel rapport doivent se trouver les parties qui composent ces éléments ?

Leçon XXXV (Suite) — RÉSUMÉ ET APPLICATION (Symétrie)

3° RÉSUMÉ

Deux points sont *symétriques* par rapport à un axe quand cet axe est perpendiculaire sur le milieu de la ligne qui les joint.

Dans une circonférence divisée par un diamètre, tous les points de la demi-circonférence de droite ont leurs points symétriques sur la demi-circonférence de gauche.

Dans une ellipse dont on a mené les axes, tous les points de la demi-ellipse ont leurs points symétriques par rapport au même axe, sur l'autre demi-ellipse.

REMARQUE. — Pour tracer une courbe irrégulière, symétrique d'une autre courbe dite courbe de sentiment, on détermine, par rapport à un axe vertical ou horizontal, les points symétriques des principaux points de courbure, et on n'a plus qu'à relier ces points en observant le mouvement de la ligne donnée.

Les éléments d'ornementation tirés du règne végétal peuvent toujours être enveloppés dans des figures géométriques régulières, et les parties qui les composent doivent toujours être dans un rapport simple.

4° APPLICATION (Décor de feuillage sur un champ rectangulaire)

NOTA. — L'élève reste libre de décorer à son gré le rectangle avec les éléments donnés. — Le dessin ci-contre a simplement pour but de lui servir d'indication.

Décorer au moyen du motif ci-dessous, une surface rectangulaire de 12 centimètres de longueur et 8 centimètres de hauteur.

Croquis.

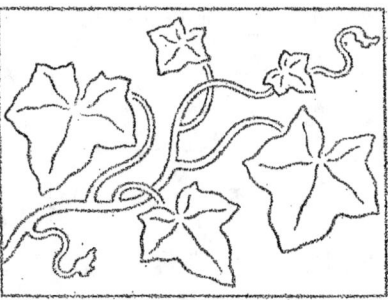
Exécution.

LES COURBES DE SENTIMENT

1° EXERCICES D'OBSERVATION

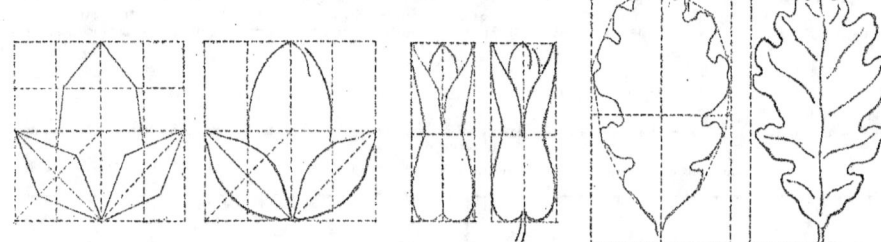

1. Calice et Bouton. 2. Calice et Bouton. 3. Feuille de chêne.

NOTA. — Remarquer que tous ces éléments, tirés du règne végétal, sont enveloppés dans des figures géométriques et que les parties qui les composent sont dans un rapport très simple.

2° EXERCICES GRAPHIQUES A VUE AU TABLEAU NOIR
répétés sur l'ardoise et sur le cahier.

1° Reproduire à une échelle double le dessin figure 1. | 2° Reproduire à une échelle triple le dessin figure 2.
3° Reproduire à une échelle triple le dessin figure 3.

NOTA. — L'élève s'habituera à reproduire ces dessins de mémoire par des exercices faits à la maison.

Leçon XXXVI (Suite) RÉSUMÉ ET APPLICATION (Courbes de sentiment) 85

3° RÉVISION

Qu'appelle-t-on polygone? — Qu'appelle-t-on polygone régulier? — Qu'est-ce que l'apothème, le rayon d'un polygone régulier? — Qu'appelle-t-on polygone inscrit? polygone circonscrit? — Dans un polygone régulier, quelle est la propriété de l'apothème?

Qu'appelle-t-on angle au centre, angle au sommet d'un polygone régulier? — Quelle est la valeur de l'angle au centre : 1° d'un pentagone? 2° d'un hexagone? 3° d'un octogone? 4° d'un décagone? — Quelle est la valeur de l'angle inscrit : 1° d'un hexagone? 2° d'un octogone? — Comment circonscrit-on un polygone régulier à un cercle? — Comment trace-t-on un polygone étoilé? — Comment inscrit-on dans un cercle un pentagone régulier? un décagone régulier?

Quelle est la propriété du rayon d'un polygone régulier inscrit d'un nombre impair de côtés? — Qu'appelle-t-on polygones concentriques? — A quoi est équivalente la surface d'un polygone régulier?

Croquis.

4° APPLICATION (Rectangle orné)

Décorer au moyen de feuilles de chêne et de glands une surface rectangulaire de 12 centimètres de longueur sur 6 de hauteur.

REMARQUE. — Le dessin ci-contre, donné à titre d'indication, pourra être varié à volonté.

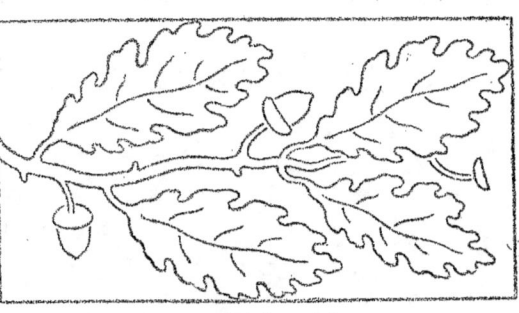
Exécution.

LES COURBES DE SENTIMENT

1º EXERCICES D'OBSERVATION

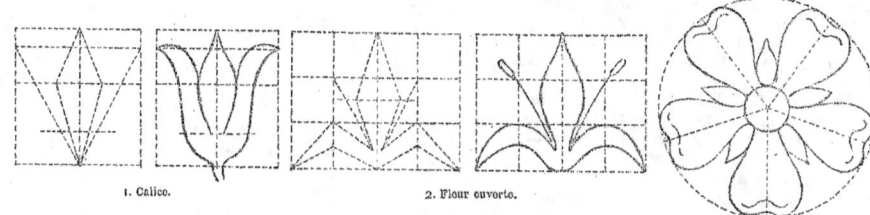

1. Calice. 2. Fleur ouverte. 3. Fleur de poirier.

NOTA. — Remarquer que tous ces éléments tirés du règne végétal sont enveloppés dans des figures géométriques et que les parties qui les composent sont dans un rapport très simple.

2º EXERCICES GRAPHIQUES A VUE AU TABLEAU NOIR
répétés sur l'ardoise et sur le cahier.

1º Reproduire le dessin figure 1 avec un carré de 8 centimètres de côté.

2º Reproduire le dessin figure 2 dans un rectangle de 12 centimètres de longueur et de 9 centimètres de hauteur.

3º Reproduire le dessin figure 3 dans un cercle de rayon double.

NOTA. — L'élève s'habituera à reproduire ces dessins de mémoire par des exercices faits à la maison.

Leçon XXXVII (Suite) — NOTIONS GÉOMÉTRIQUES (Courbes de sentiment)

3º RÉVISION

Qu'appelle-t-on ellipse ? foyers, axes d'une ellipse ? — Quelles sont les propriétés des axes ?
Qu'appelle-t-on anse de panier ?
Comment trace-t-on une ellipse de jardinier ?
Comment trace-t-on une ellipse sur le papier ?
Qu'appelle-t-on ogive ? Qu'est-ce que le sommet d'une ogive ? Quelle est la propriété de la perpendiculaire élevée sur le milieu de la ligne des centres d'une ogive ?
Comment détermine-t-on le centre d'un arc de cercle ?

Qu'appelle-t-on ogive simple ? ornée ? flamboyante ?
Comment appelle-t-on l'architecture caractérisée par l'ogive ?
Quand a-t-on construit surtout des monuments d'architecture gothique ou ogivale ?
Qu'appelle-t-on spirale ? Où se trouvent situés les centres d'une spirale à trois et à quatre centres ?
Qu'appelle-t-on points symétriques par rapport à un axe ?
Comment trace-t-on une courbe symétrique d'une courbe donnée ?

4º APPLICATION (Rosaces accouplées)

Décorer une surface rectangulaire au moyen de la fleur de poirier. Le rectangle aura 12 centimètres sur 8 de hauteur.
REMARQUE. — Le dessin ci-contre n'est donné qu'à titre d'indication.

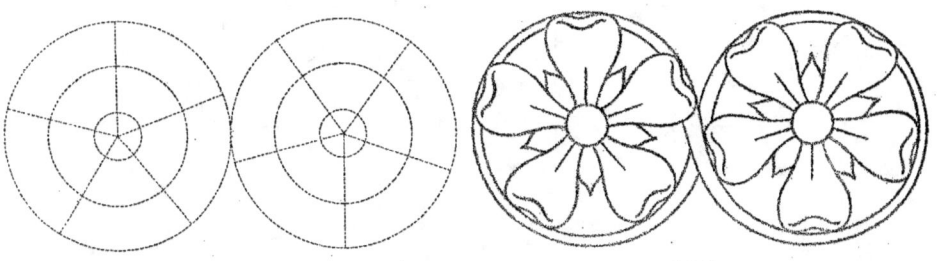

Croquis. — Exécution.

TRACÉ DU CERCLE ET DE L'ELLIPSE

Construction à vue d'un cercle et d'une ellipse à l'aide de huit points.

1° Lorsqu'un cercle est inscrit dans un carré, on peut remarquer que la longueur de la partie de la diagonale extérieure au cercle est d'environ le septième de la longueur de cette diagonale. Par suite, le diamètre du cercle, qui est égal au côté du carré et à la médiane, se trouve être les cinq septièmes environ de la diagonale.

D'après cela, pour déterminer la position des huit points nécessaires à la construction d'un cercle inscrit dans un carré, on peut porter sur chaque diagonale, et à partir de chacun des sommets du carré, une longueur égale environ, soit au septième de la diagonale, soit au cinquième de la médiane. On obtient ainsi quatre points qui, avec les extrémités des médianes, donnent les huit points cherchés (fig. 1).

2° La même remarque peut se faire à propos de l'ellipse inscrite dans un rectangle.

La longueur de la partie de la diagonale extérieure à l'ellipse est aussi, en effet, le septième environ de cette diagonale.

De sorte que, pour déterminer les huit points nécessaires à la construction d'une ellipse inscrite dans un rectangle, on porte sur chaque diagonale, et à partir de chacun des sommets du rectangle, une longueur égale au septième environ de cette diagonale. On obtient ainsi quatre points qui, avec les extrémités des médianes qui sont en même temps les axes de l'ellipse, donnent les huit points cherchés (fig. 2).

Fig. 1.

Fig. 2.

DIVISION DES LIGNES — SECTEUR — SEGMENT

*Division d'une ligne en un nombre quelconque de parties égales.
Secteur. — Segment. — Circonférence égale à la somme ou à la différence de deux ou plusieurs circonférences données.*

Les constructions qui précèdent supposent qu'on sait diviser une ligne en cinq et en sept parties égales.

Pour *diviser une ligne* A B (fig. 1) en un nombre quelconque de parties égales, sept par exemple, du point A on trace une ligne indéfinie faisant avec A B un certain angle, on porte sur cette ligne sept longueurs quelconques égales entre elles, on joint le dernier point obtenu à l'autre extrémité B de la droite à diviser et, par les autres points de division, on mène des parallèles à cette ligne. Ces parallèles divisent la ligne donnée en sept parties égales.

SECTEUR. — On appelle *secteur* (fig. 2) toute portion de cercle comprise entre deux rayons et la circonférence.

SEGMENT. — On appelle *segment* la portion de cercle comprise entre une corde et l'arc qu'elle sous-tend (fig. 3).

Deux circonférences sont entre elles comme leurs rayons, c'est-à-dire qu'une circonférence qui a un rayon deux ou trois fois plus grand qu'une autre a une longueur double ou triple de cette autre.

Par suite, pour construire une circonférence égale à la somme ou à la différence de deux autres, il suffit de donner au rayon de la première une longueur égale à la somme des rayons des deux circonférences proposées et à celui de la deuxième, une longueur égale à la différence de ces rayons.

On peut vérifier cette propriété à l'aide d'un ruban ou d'une ficelle, en traçant sur le sol une circonférence de 50 centimètres de rayon, par exemple, et en plaçant le ruban sur cette circonférence ; en opérant de la même façon sur une circonférence de un mètre de rayon, on constatera que la longueur de cette dernière est double de celle de la première.

Fig. 1. Fig. 2. Fig. 3.

TRACÉ DES POLYGONES RÉGULIERS

PROBLÈME I. — Construire un octogone régulier au moyen d'un carré donné.

Soit ABCD le carré donné (fig. 1). Mener les médianes de ce carré, porter sur ces médianes, prolongées autant que cela est nécessaire, et à partir du centre O du carré, une longueur égale à la moitié OC de la diagonale.

On détermine ainsi les points EFHI qui sont les sommets d'un second carré égal au premier.

Construire ce carré dont les côtés, en coupant ceux du premier, détermineront l'octogone demandé.

PROBLÈME II. — Construire un pentagone régulier inscrit dans un cercle donné.

Pour déterminer le côté du pentagone régulier inscrit dans un cercle donné O (fig. 2), tracer deux diamètres perpendiculaires AB, CD. Du point M, milieu de OB, porter sur AB une longueur MN égale à MC. Joindre NC. La ligne NC est le côté du pentagone régulier inscrit dans le cercle donné.

Il suffira donc de porter cinq fois cette ligne sur la circonférence pour obtenir les sommets du pentagone demandé (fig. 3).

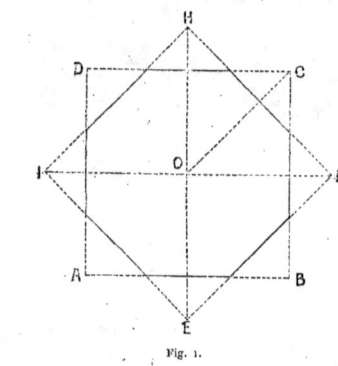
Fig. 1.

Fig. 2.

Fig. 3.

TRACÉ DES POLYGONES RÉGULIERS

PROBLÈME III. — Construire un heptagone régulier inscrit dans un cercle donné.

Pour déterminer le côté de l'heptagone régulier inscrit dans un cercle donné O (fig. 1) mener un rayon AO, porter sur la circonférence, à partir de A, une longueur AB égale au rayon AO. Abaisser du point B une perpendiculaire BC sur AO. Cette perpendiculaire est le côté de l'heptagone régulier. Il suffira donc de la porter sept fois sur la circonférence donnée pour construire l'heptagone demandé (fig. 2).

PROBLÈME IV. — Construire un pentédécagone régulier inscrit dans un cercle donné.

Le pentédécagone régulier a 15 côtés égaux; par conséquent son angle au centre vaut le quinzième de 360°.

Il convient de remarquer que le quinzième de 360 peut s'obtenir en retranchant du sixième de la circonférence (angle au centre de l'hexagone régulier inscrit) le dixième de la circonférence (angle au centre du décagone régulier inscrit).

Par suite, pour construire le pentédécagone dans le cercle donné O (fig. 3), porter sur la circonférence à partir d'un point A, pris sur cette circonférence, une longueur AH égale au rayon du cercle. Porter ensuite à partir du même point A, sur la circonférence, une longueur AB égale au côté du décagone régulier inscrit (voir leçon XXVIII et problème II). La ligne BH est le côté du pentédécagone à construire, il suffira de porter cette longueur 15 fois sur la circonférence pour obtenir le pentédécagone demandé (fig. 4).

Fig. 1. Fig. 2. Fig. 3. Fig. 4.

TEXTES DE DESSIN DICTÉ

I. — La Circonférence.

1. — 1° Tracer un carré de 15 centimètres de côté. — 2° Des sommets du carré comme centres, avec un rayon égal au 1/4 du côté, tracer à vue des arcs de 90° dans l'intérieur de la figure. — 3° Inscrire dans le premier carré un deuxième carré ayant le même centre en joignant les extrémités des arcs tracés. — 4° Diviser les côtés du deuxième carré en trois parties égales. — 5° Construire quatre petits carrés sur les divisions voisines de chaque sommet et dans l'intérieur du deuxième carré. — 6° Tracer sur les divisions du milieu du deuxième carré prises comme diamètres, quatre demi-circonférences extérieures à ce carré. — 7° Teinter en noir par des hachures toute la partie centrale du dessin limitée par des demi-circonférences et les côtés des plus petits carrés.

2. — 1° Tracer un cercle de 16 centimètres de diamètre. — 2° Inscrire dans ce cercle un carré en pointillé en joignant les extrémités de deux diamètres perpendiculaires l'un sur l'autre. — 3° Sur le milieu de chacun des côtés de ce carré, élever une perpendiculaire jusqu'à la circonférence. — 4° Avec cette perpendiculaire comme rayon, décrire sur chacun des côtés du carré une demi-circonférence tangente à la première. — 5° Joindre au centre de la grande circonférence les extrémités de chacune des demi-circonférences et teinter de couleurs différentes chacune des branches de la rosace ainsi obtenue.

3. — 1° Tracer un carré de 12 centimètres de côté faisant un angle de 45° avec le bord inférieur de la feuille et mener les médianes de ce carré. — 2° Des points de rencontre des côtés avec les médianes comme centres, avec un rayon égal à la moitié du côté, décrire quatre demi-circonférences dans l'intérieur du carré. — 3° Tracer deux circonférences concentriques ayant pour centre le centre du carré et pour rayons le quart et la moitié de la demi-médiane du carré. — 4° Arrêter les lignes de la couronne centrale de manière à former un entrelacs avec la première partie du dessin. — 5° Teinter par des hachures parallèles toute la partie du carré enveloppant, qui sert de fond au dessin.

4. — 1° Tracer une circonférence de 7 centimètres de rayon et placer la lettre O au centre. — 2° Mener dans cette circonférence deux diamètres perpendiculaires AB et CD. — 3° Tracer quatre circonférences en pointillé qui aient pour diamètres les rayons AO, OB, OD, OC de la circonférence déjà construite. — 4° Tracer en ligne pleine la partie de la circonférence OD comprise entre le point O et la circonférence OB; la partie de la circonférence OB comprise entre le point O et la circonférence OC; la partie de la circonférence OC comprise entre le point O et la circonférence OA; la partie de la circonférence OA comprise entre le point O et la circonférence OD. — 5° Teinter de manière à montrer que chaque cercle recouvre en partie celui qui le précède, en allant de A vers D.

5. — 1° Tracer au milieu de la feuille de papier et parallèlement aux grands bords une ligne droite AB de 16 centimètres. — 2° Diviser cette ligne en douze parties égales numérotées à partir de A, par les chiffres 1, 2, 3, 4, 5, 6, 7, 8, 9, 10, 11. — 3° Des points 1, 4, 7, 10, avec un rayon égal à l'une des divisions obtenues, tracer à vue des circonférences. — 4° Des mêmes points, avec un rayon égal au double de l'une des divisions obtenues, tracer en pointillé d'autres circonférences. — 5° Tracer en lignes pleines les parties de ces circonférences situées au-dessous de la ligne AB et comprises entre le point 2 et la grande circonférence passant par le point 5, entre le point 5 et la grande circonférence passant par le point 8, entre le point 8 et l'extrémité droite du dessin. — 6° Tracer en lignes pleines les parties des grandes circonférences situées au-dessus de la ligne AB et comprises entre le point 9 et la grande circonférence passant par le point 6, entre le point 6 et la grande circonférence passant par le point 3, entre le point 3 et l'extrémité gauche du dessin. — 7° Teinter de manière à montrer que le dessin est un entrelacs.

6. — 1° Tracer à main levée, en traits pointillés, bien au milieu de la feuille, et parallèlement à ses bords, un carré dont le côté soit égal à la moitié du petit bord de la feuille. — 2° Diviser à vue ses quatre côtés en deux parties égales et joindre par des traits pointillés, les points

de division opposés : on obtient ainsi les axes du carré. — 3° Diviser à vue en deux parties égales les quatre demi-axes et joindre chacun des points obtenus aux deux sommets voisins du carré. On obtient ainsi une étoile à quatre branches. — 4° Au centre de l'étoile, tracer en traits pleins et à main levée une circonférence dont le rayon soit le 1/3 des demi-axes du carré.

7. — 1° Tracer en traits de construction, et à main levée, un carré de 12 centimètres de côté parallèle aux bords de la feuille. — 2° Dans ce carré, inscrire une circonférence, à main levée. — 3° Dans cette circonférence, inscrire en traits pleins, un carré droit, puis un autre carré à 45°. — 4° A l'intérieur de chacun de ces deux carrés, et à une distance égale au 1/20 du côté du grand carré, tracer deux carrés dont les côtés soient parallèles à ceux-ci. On obtient ainsi deux carrés formés de lames qui devront s'entrelacer. — 5° Remplir les lames de l'un des carrés de hachures perpendiculaires à la direction des lames. — 6° Encadrer la figure d'un carré dont les côtés soient parallèles à ceux du grand carré et à une distance de ceux-ci égale à 2 centimètres.

8. — 1° Tracer un rectangle ABCD de 13 centimètres de long sur 6 centimètres de large. — 2° Joindre les milieux des petits côtés AB et DC de ce rectangle par la droite EF (E marquant le milieu de AB) et diviser cette droite en quatre parties égales, EG, GH, HI, IF. — 3° Des points E et F comme centres avec EB et FC comme rayons, décrire deux demi-circonférences concentriques, à l'intérieur du rectangle, et espacées d'un centimètre. — 4° Des points G, H, I, décrire à l'intérieur du rectangle des circonférences concentriques ayant les mêmes rayons que les demi-circonférences déjà tracées et formant des entrelacs avec celles-ci.

9. — 1° Tracer un carré de 14 centimètres de côté. — 2° Mener en pointillés les médianes et les diagonales de ce carré ; — 3° Des sommets de chaque médiane comme centre, avec un rayon égal à la demi-médiane, tracer quatre arcs de cercle qui se coupent à l'intérieur aux quatre sommets du carré. — 4° Des mêmes sommets comme centres, tracer quatre arcs de cercle concentriques aux premiers, espacés de ceux-ci de 1 centimètre et formant entre eux des entrelacs.

10. — Au problème n° 9 ajouter la construction suivante : Du centre du carré, tracer deux cercles concentriques espacés de 1 centimètre (le plus grand étant tangent aux quatre côtés du carré) et formant entrelacs avec les arcs déjà tracés.

II. — Les Polygones.

11. — 1° Tracer une circonférence de 15 centimètres de diamètre et diviser cette circonférence en huit parties égales. — 2° Tracer une circonférence concentrique à la première et ayant un rayon de 7 centimètres et demi. — 3° Diviser la petite circonférence en huit parties égales de façon à ce que les rayons prolongés passant par ces points tombent à égale distance de chaque division de la grande. — 4° Mener tous les rayons qui aboutissent aux points de division de la grande circonférence et à ceux de la petite et joindre ensuite chaque point de division de la grande circonférence successivement aux deux divisions de la petite qui sont les plus rapprochées. — 5° Faire des hachures dans une moitié de chaque branche de l'étoile ainsi obtenue en ayant soin de faire alterner une moitié blanche avec une moitié couverte de hachures.

12. — 1° Tracer un carré droit de 12 centimètres de côté et mener les diagonales de ce carré. — 2° Sur l'une des diagonales, construire un second carré ayant le même centre que le premier et un côté de longueur égale à celui de ce premier carré. — 3° Joindre les sommets des deux carrés. — 4° Effacer toutes les lignes de construction intérieures et joindre tous les sommets de l'octogone régulier qui reste au centre. — 5° Mener des hachures dans les triangles égaux ainsi obtenus en ayant soin d'alterner.

NOTA. — Ce tracé de l'octogone au moyen de carrés est très simple.

13. — 1° Construire un cercle de 15 centimètres de diamètre. — 2° Inscrire un pentagone régulier dans ce carré. — 3° Inscrire un pentagone dans le premier en joignant les milieux de ce pentagone. — 4° Inscrire de la même façon un troisième pentagone dans le second. — 5° Mener des hachures dans toutes les parties du second pentagone qui ne sont pas recouvertes par le troisième. — 6° Mener également des hachures dans les parties qui se trouvent entre la circonférence circonscrite et le premier pentagone.

14. — 1° Tracer deux circonférences concentriques ; l'une de 7 centimètres de rayon, l'autre de 4 centimètres. — 2° Circonscrire un hexagone régulier à chacune de ces circonférences en ayant soin de faire que les côtés de ces deux hexagones soient parallèles.

15. — 1° Construire une circonférence de 14 centimètres de diamètre. — 2° Diviser cette circonférence en douze parties égales. —

3° Joindre : 1° tous les points de division au centre ; 2° tous les points de division de quatre en quatre ; 3° tous les points d'intersection extérieurs au centre. — 4° Mener des hachures dans chaque moitié des douze branches de l'étoile ainsi obtenue en ayant soin d'alterner.

III. — Les courbes autres que la circonférence.

16. — 1° Tracer un rectangle de 11 centimètres de long sur 6 centimètres et demi de large. — 2° Construire dans ce rectangle deux spirales à quatre centres, de même grandeur, tournées en sens inverse et tangentes entre elles ainsi qu'aux côtés du rectangle.

NOTA. — *Conserver les lignes de construction sur lesquelles se font les raccords d'arcs.*

17. — 1° Tracer un rectangle de 17 centimètres de long sur 11 de large. — 2° Tracer dans ce rectangle un second rectangle ayant ses côtés parallèles à ceux du premier et plus courts chacun de 3 centimètres. — 3° Construire à l'intérieur de ce second rectangle une ellipse tangente aux quatre côtés du rectangle. — 4° Construire dans cette ellipse une seconde ellipse concentrique distante de 7 millimètres de la première.

18. — 1° Tracer une circonférence de 12 centimètres de diamètre. — 2° Diviser cette circonférence en quatre parties égales au moyen de deux diamètres qui soient l'un AB parallèle aux grands côtés de la feuille de papier, l'autre CD parallèle aux petits bords. — 3° Joindre les points C et D au point B et prolonger les lignes d'une façon indéfinie. — 4° Des points C et D pris comme centres, avec un rayon égal au diamètre de la circonférence, tracer des arcs qui se raccordent avec la demi-circonférence supérieure et qui s'arrêtent sur les prolongements de CB et de DB. — 5° Du point B, comme centre, raccorder les deux arcs tracés. Effacer les lignes de construction et renforcer très régulièrement les courbes tracées qui représentent un ove.

19. — 1° Tracer une ligne droite AB de 14 centimètres de longueur, parallèle aux grands bords de la feuille de papier. — 2° Diviser cette ligne en dix-huit parties égales et numéroter à partir de A, par les chiffres 1, 2, 3, 4, etc. — 3° Des points A, 9, B, avec un rayon égal à une division, tracer trois demi-circonférences au-dessus de la ligne. — 4° De ces mêmes points avec un rayon égal à deux divisions, décrire des demi-circonférences parallèles aux premières. — 5° Des points 2 et 7, avec un rayon égal à cinq divisions, tracer au-dessous de AB des arcs de cercle qui se coupent formant ainsi une ogive. — 6° Des mêmes points avec un rayon égal à six divisions, décrire des arcs parallèles aux premiers. — 7° Répéter la même construction en prenant les points 11 et 16 comme centres. — 8° Envelopper le dessin dans un rectangle.

20. — 1° Construire deux carrés concentriques distants de 4 centimètres : le carré enveloppant ayant 15 centimètres de côté. — 2° Mener les médianes de ces carrés. — 3° Décorer à votre goût, avec des courbes de sentiment, fleurs, feuilles, calice, etc., l'espace compris entre les côtés des deux petits carrés formant le coin supérieur de gauche du dessin.

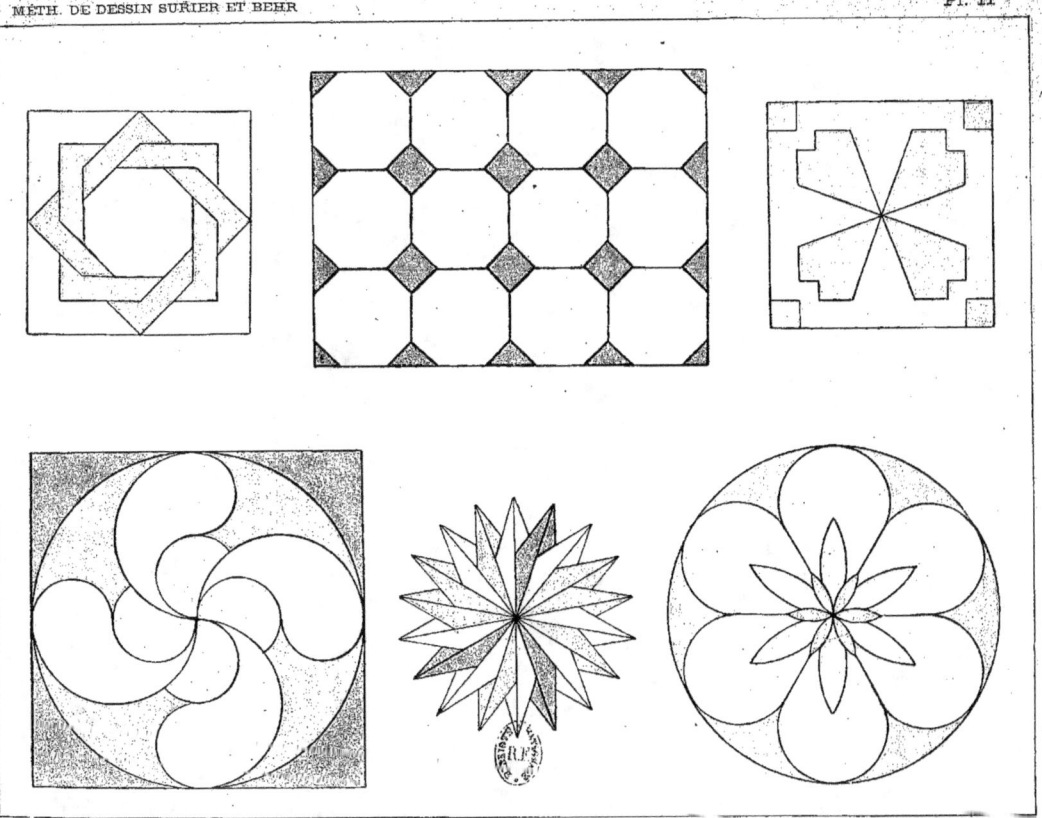

Coloris. — Les tons des figures ci-dessus sont obtenus par la combinaison des trois couleurs (rouge, bleu et jaune) : rouge et bleu donnent violet; rouge et jaune donnent orangé; bleu et jaune donnent vert; rouge et un peu de noir donnent bistre. Ces exercices peuvent se faire soit au lavis, soit aux crayons de couleur.

MÉTH. DE DESSIN SURIER ET BEHR Pl. III

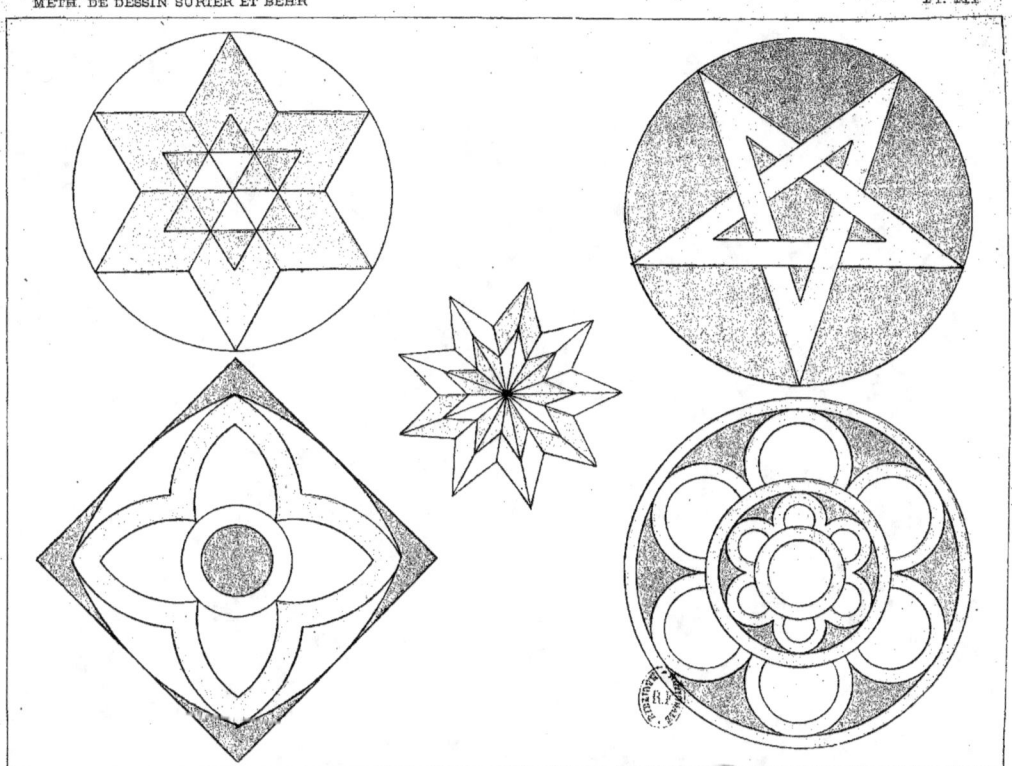

Coloris. — Les tons des figures ci-dessus sont obtenus par la combinaison des trois couleurs (rouge, bleu et jaune) : rouge et bleu donnent violet ; rouge et jaune donnent orangé ; bleu et jaune donnent vert ; rouge et un peu de noir donnent bistre. Ces exercices peuvent se faire soit au lavis, soit aux crayons de couleur.

LIBRAIRIE LAROUSSE

Images murales pour l'École

Publiées sous le patronage de M. ROGER MARX
INSPECTEUR GÉNÉRAL AU MINISTÈRE DE L'INSTRUCTION PUBLIQUE ET DES BEAUX-ARTS

Série A. — LES FRUITS DE LA TERRE. — Quatre compositions de M. MOREAU-NÉLATON, tirées en couleurs sur papier entoilé et montées sur baguettes avec œilletons, prêtes à être fixées à la muraille :

1. LE BLÉ — 2. LE VIN — 3. LE TROUPEAU — 4. LE BOIS (Dimensions de chaque tableau : 1 m. × 0^m 75.)

Chaque image murale, 2 fr. 25 — Les quatre ensemble, avec une superbe prime, 9 fr.

Série B. — PRIMES GRATUITES. — Tout souscripteur aux quatre images de la Série A, reçoit en prime gratuite, à son choix, l'une des trois estampes en couleurs indiquées ci-dessous, non montées, d'un valeur de 5 francs chacune :

L'ALSACE, par MOREAU-NÉLATON (0^m,65 × 0^m,99). — LE PETIT CHAPERON ROUGE, par A. WILLETTE (0^m,63 × 0^m,90).
L'HIVER, par Henri RIVIÈRE (0^m,90 × 0^m,65).

Ces belles images *en couleurs* permettront de constituer, très économiquement, dans les classes, une décoration des plus artistiques propre à former le goût de l'enfant et à l'éloigner des images grossières, aux tons criards, au dessin incorrect et vulgaire. Les sujets, très simples, serviront de thème à d'intéressantes leçons de choses. De l'école, le goût du beau se transmettra dans la famille, et les chambres des enfants se pareront à leur tour d'une décoration aimable autant que suggestive.

Envoi *franco* au reçu d'un mandat-poste.

TROISIEME LIVRET

 I. RELIEF PLAN SUR PLAN.
 II. DÉVELOPPEMENT DES SOLIDES.
 III. PROJECTIONS.

NOTIONS GÉOMÉTRIQUES (Solides) — Leçon XXXVIII

SOLIDES DE FAIBLE RELIEF PLAN SUR PLAN
Définitions.

1° EXERCICES D'OBSERVATION

Observer les modèles n°s 1 et 2, p. 99, de la collection des plâtres (Croix de Genève droite et inclinée sous un angle de 45°), placés verticalement et éclairés de gauche à droite sous un angle de 45°, et distinguer les faces éclairées des faces obscures, les arêtes à représenter en traits fins et les arêtes à représenter en traits de force. — Remarquer dans le modèle n° 2 que les arêtes qui sont parallèles à la direction du rayon lumineux ne donnent pas lieu à des traits de force.

Se reporter aux dessins de la page suivante pour bien comprendre les explications de la leçon résumée d'autre part.

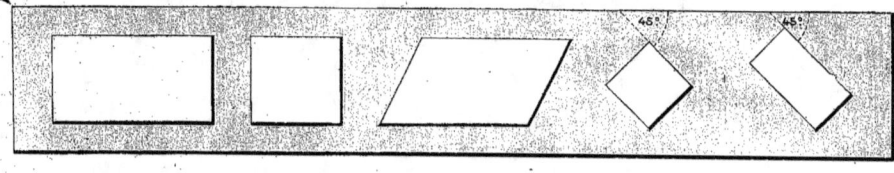

1 2 3 4 5

2° EXERCICES GRAPHIQUES A VUE AU TABLEAU NOIR
répétés sur l'ardoise et sur le cahier.

1° Représenter une planche rectangulaire de faible épaisseur, ayant 5 centimètres de long sur 3 centimètres de large, placée sur un fond carré de 8 centimètres de côté, les bords de la planche étant parallèles aux côtés du carré formant le fond.

2° Représenter sur le même fond la même planche placée de façon que ses arêtes forment un angle de 45° avec les bords du fond.

NOTA. — Teinter le fond au crayon de couleur de façon à bien faire ressortir le relief.

Questionnaire. — 1. Qu'appelle-t-on solide? — 2. Qu'appelle-t-on relief? — 3. Qu'appelle-t-on arête d'un solide? — 4. Comment représente-t-on, en dessin, les arêtes d'un relief de faible épaisseur? — 5. Que doit-on supposer pour déterminer la position des traits de force d'un relief à dessiner? — 6. Dans un relief à dessiner, quelles sont les arêtes qui sont représentées : 1° en traits de force; 2° en traits fins? — 7. Les arêtes d'un relief parallèles à la direction du rayon lumineux sont-elles représentées par un trait de force?

Leçon XXXVIII (Suite) — RÉSUMÉ ET APPLICATION (Solides)

3° RÉSUMÉ

On appelle *solide* l'étendue considérée sous trois dimensions : longueur, largeur et épaisseur.

Lorsqu'on place sur un solide plan un autre solide également plan, la saillie du premier sur le second s'appelle *relief*. — Les plans qui se coupent pour former un solide en relief se nomment *arêtes*.

Les arêtes d'un relief ne sont pas représentées dans un dessin par des lignes d'égale épaisseur. Les unes sont en *traits fins*, les autres en traits renforcés appelés *traits de force*.

Pour déterminer la position des traits de force, on suppose le relief à dessiner placé sur un plan vertical éclairé par un rayon de lumière arrivant par le coin supérieur de gauche sous un angle de 45°.

Les arêtes qui séparent les faces obscures des faces éclairées sont représentées au moyen de traits de force. Toutes les arêtes qui suivent la direction du rayon de lumière ou une direction parallèle à ce rayon ne sont jamais représentées par des traits de force.

4° APPLICATION (Croix de Genève droite et inclinée)

Ces dessins donneront lieu à un travail manuel. (Découpage de cartons superposés.)
Donner aux côtés du carré du fond une longueur de 9 centimètres. — Les dessins ci-contre ne sont donnés qu'à titre d'indication ; ils seront faits d'après les modèles en plâtre.

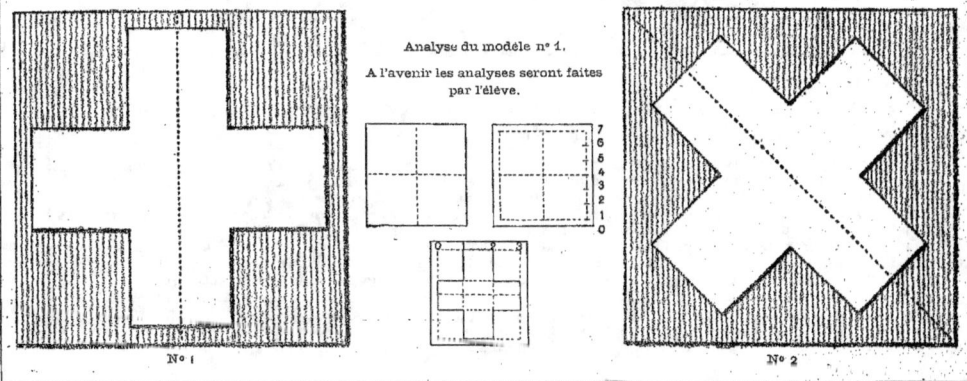

Analyse du modèle n° 1.

A l'avenir les analyses seront faites par l'élève.

N° 1 — N° 2

SOLIDES DE FAIBLE RELIEF PLAN SUR PLAN
Notion du trait de force.

1° EXERCICES D'OBSERVATION

NOTA. — Même observation que pour la leçon précédente en ce qui concerne la position à donner au modèle n° 3 , p. 101, et les remarques à faire sur ce modèle.
Justifier la position des traits de force dans les dessins ci-dessous.

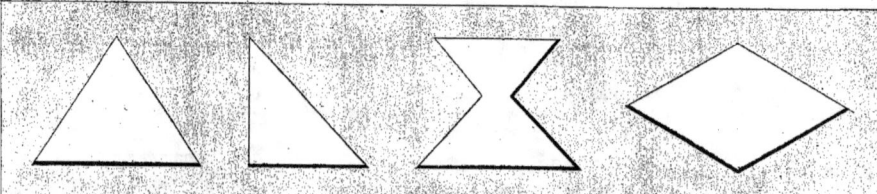

1 2 3 4

2° EXERCICES GRAPHIQUES A VUE AU TABLEAU NOIR
répétés sur l'ardoise et sur le cahier.

1° Représenter une planche de mince épaisseur, coupée en forme de triangle équilatéral, posée sur un fond carré de 6 centimètres de côté, de manière que l'un des côtés soit parallèle au bord inférieur du fond; le triangle aura 4 centimètres de côté.

2° Représenter une planche de faible épaisseur, coupée en forme de triangle rectangle isocèle, placée sur un fond carré de 7 centimètres de côté, de manière que l'hypoténuse, de 5 centimètres de longueur, soit parallèle au bord supérieur du fond.

3° Représenter une planche de faible épaisseur coupée en forme de losange dont les axes auront 8 et 6 centimètres, cette planche étant placée sur un fond rectangulaire de 12 centimètres de long et de 7 centimètres de haut, de manière que le grand axe soit sur l'une des diagonales du rectangle.

Questionnaire. — 1. Que faut-il faire d'abord quand on veut dessiner un ornement plat de faible relief? — 2. Comment doit se faire la copie d'un ornement? — 3. Quelles sont les différentes opérations que comprend la copie de tout ornement? — 4. Comment se fait la mise en place? — 5. Sur quelle convention repose l'emploi du trait de force?

Leçon **XXXIX** — RÉSUMÉ ET APPLICATION (Solides) — 101

3° RÉSUMÉ

Pour dessiner un ornement plat de faible relief, on commence par en analyser la forme générale, les figures géométriques situées sur chaque plan, leurs lignes fondamentales, leurs principales divisions et leurs détails.

On distingue les faces éclairées de celles qui sont obscures.

Cette analyse terminée, la copie de l'ornement se fait en *géométral*, c'est-à-dire comme s'il s'agissait d'un modèle graphique dessiné au tableau. Seulement, sur cette copie, les arêtes obscures sont toutes figurées par des traits de force.

La copie comprend ainsi trois opérations :

 a — *la mise en place*, bien au milieu de la feuille d'après la figure géométrique que forme le fond.
 b — *le tracé du motif d'ornement* d'après la figure enveloppante dont il dérive et d'après sa nature géométrique propre.
 c — *le tracé des traits de force.*

4° APPLICATION

NOTA. — L'élève montrera par une suite de dessins donnant l'analyse du *modèle en plâtre placé au tableau* les différentes étapes par lesquelles il est passé pour établir une bonne mise en place et reproduire l'ornement à dessiner.

Donner au carré du fond un côté de 10 centimètres et le teinter, soit au moyen de hachures, soit par un frottis au crayon de couleur.

REMARQUE. — Le dessin ci-contre n'est donné qu'à titre d'indication. Il pourra être reproduit en travail manuel avec du carton et à une échelle double.

N° 3

NOTIONS GÉOMÉTRIQUES (Solides) — Leçon XL

SOLIDES DE FAIBLE RELIEF PLAN SUR PLAN

1° EXERCICES D'OBSERVATION

NOTA. — Même observation que pour la leçon XXXVIII en ce qui concerne la position à donner au modèle n° 4, p. 103, et les remarques à faire sur ce modèle.

Justifier les traits de force dans les dessins ci-dessous.

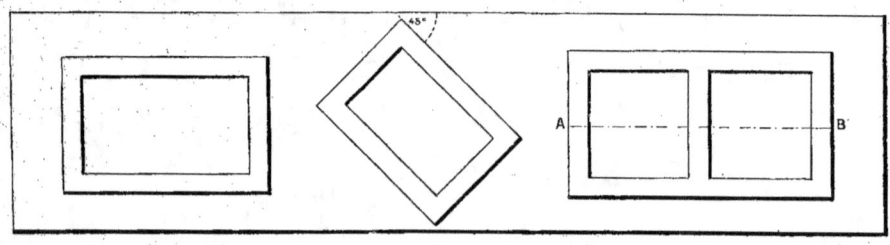

2° EXERCICES GRAPHIQUES A VUE AU TABLEAU NOIR
répétés sur l'ardoise et sur le cahier.

1° Représenter un cadre en bois de faible épaisseur et de forme rectangulaire posé sur un fond carré. Donner au rectangle extérieur du cadre 6 centimètres de longueur et 4 centimètres de largeur, et au rectangle évidé des dimensions qui soient les quatre cinquièmes de celles de l'autre.

2° Dessiner un châssis à une échelle triple de celle qui a servi à construire la figure 3, ci-dessus, en plaçant la ligne du milieu AB sur la diagonale d'un carré formant le fond, et ayant 12 centimètres de côté.

3° Dessiner le même châssis en plaçant la ligne AB de manière qu'elle forme un angle de 60° avec le côté du carré du fond. — Teinter le fond au crayon de couleur pour faire ressortir le relief.

NOTA. — Ces reliefs peuvent donner lieu à un travail manuel (découpage de carton). Ils peuvent faire aussi, comme les reliefs des leçons XXXVIII et XXXIX, l'objet d'un travail de modelage. Nous croyons donc utile de donner ici les notions les plus élémentaires de l'art du modeleur, pour les écoles où l'enseignement du modelage peut être organisé.

Leçon XL (Suite) RÉSUMÉ ET APPLICATION (Solides) 193

3º APPLICATION (Châssis des peintres)

L'élève montrera, par une suite de dessins donnant l'analyse du modèle en plâtre placé au tableau noir, les différentes étapes par lesquelles il doit passer pour obtenir une bonne mise en place et reproduire le châssis des peintres. — Il prendra pour dimensions du rectangle ABCD, 15 centimètres de longueur sur 9 de largeur.

PREMIÈRES NOTIONS DE MODELAGE

Modeler, c'est reproduire un objet en terre glaise, en cire, etc.

Le modelage le plus économique se fait avec de la terre glaise pétrie avec de l'eau et formant une pâte ni trop molle ni trop dure. — Le pétrissage se fait à la main pour obtenir une pâte homogène, sans cailloux ou corps étrangers, toujours mêlés à l'argile brute.

Le matériel nécessaire pour exécuter les plus simples travaux de modelage comprend : une planchette ou une ardoise de 25 centimètres sur 20, un couteau, une spatule en bois, une équerre à côtés de l'angle droit divisés en centimètres et en millimètres, une ou plusieurs réglettes graduées.

L'exercice le plus simple de modelage consiste dans la reproduction d'une briquette carrée ou rectangulaire de dimensions données. Ce travail peut se faire de deux manières :

PREMIER PROCÉDÉ. — Dessiner sur la planchette ou sur l'ardoise le carré ou le rectangle de base de l'objet, appliquer sur le dessin avec le pouce des boulettes de terre, roulées entre le pouce et l'index jusqu'à la hauteur indiquée.

Le relief obtenu doit avoir des arêtes vives, une face supérieure bien unie (s'en assurer avec la réglette), des faces latérales unies et verticales (vérifier au moyen de l'équerre), des dimensions rigoureusement exactes à celles qui ont été données (vérifier avec le double décimètre ou la réglette graduée).

APPLICATION. — Modeler un pailleau de 25 centimètres de longueur, 9 de largeur et 10 millimètres d'épaisseur.

Nº 4
Dessin donné à titre d'indication.

SOLIDES DE FAIBLE RELIEF PLAN SUR PLAN
Notion du trait de force.

1° EXERCICES D'OBSERVATION

NOTA. — Même observation que pour la leçon XXXVIII en ce qui concerne la position à donner au modèle n° 5, p. 105, et les remarques à faire sur ce modèle.

Distinguer, d'après les dessins ci-dessous, les reliefs pleins des reliefs évidés.

1 2 3 4 5

2° EXERCICES DE TRAVAIL MANUEL

1° Reproduire à une échelle triple, en carton découpé, les reliefs 3 et 5 ci-dessus. | 2° Reproduire, à une échelle triple, en modelage, l'un des reliefs 1 et 4 ci-dessus.

(On donnera au relief modelé une épaisseur de 6 millimètres.)

Questionnaire. — 1. Qu'appelle-t-on modeler ? — 2. Avec quoi modèle-t-on ? — 3. Comment prépare-t-on la terre glaise ? — 4. Quel est le matériel indispensable pour exécuter un modelage ? — 5. Comment modèle-t-on une briquette ? — 6. Quelles conditions doit satisfaire un modelage pour être bon ? — 7. Comment vérifie-t-on l'aplomb des faces latérales ? — 8. Comment établit-on de niveau la surface supérieure de la briquette ? — 9. Qu'appelle-t-on arêtes vives ? — 10. Comment s'appelle un ouvrier qui fait du modelage ?

3º APPLICATION (Carré évidé)

L'élève montrera, par une suite de dessins donnant l'analyse du plâtre placé au tableau noir, les différentes étapes par lesquelles il doit passer pour obtenir une bonne mise en place et reproduire le modèle à dessiner. Il prendra pour longueur du côté du carré du fond 12 centimètres. Teinter ce fond au moyen de hachures ou par un frottis léger au crayon de couleur.

PREMIÈRES NOTIONS DE MODELAGE

DEUXIÈME PROCÉDÉ. — Recouvrir la planchette ou l'ardoise d'une couche uniforme d'argile appliquée comme dans le premier procédé (voir page 103) et ayant une épaisseur égale à celle de la briquette. Niveler cette couche au moyen de la réglette. Dessiner sur l'argile, avec la pointe du couteau mouillé, la base de l'objet à reproduire et découper le relief dans l'argile avec le couteau mouillé et la règle comme s'il s'agissait de découper le relief dans une feuille de carton; enlever ensuite les parties à supprimer.

Le modelage obtenu ainsi doit posséder toutes les qualités que nous avons indiquées pour les modelages effectués par le premier procédé.

Ce second procédé doit être préféré au premier quand il s'agit de reliefs évidés.

APPLICATION. — Modeler le relief nº 5 en donnant 86 millimètres aux côtés du carré extérieur, 50 millimètres aux côtés du carré intérieur, 10 millimètres à l'épaisseur du relief. La planchette de l'ardoise remplace le fond du dessin sur lequel le relief est appliqué.

Il est recommandé à l'élève de ne pas chercher à polir son travail avant de l'avoir ébauché en entier et avant d'avoir vérifié l'exactitude de son ébauche; de ne faire usage que de ses doigts et surtout du pouce, pour mener à bien son travail. L'ébauchoir et la mirette, qui sont des outils indispensables pour l'exécution de modelages compliqués, sont inutiles pour réaliser les travaux simples que nous lui proposons.

Nº 5
Dessin donné à titre d'indication.

SOLIDES DE FAIBLE RELIEF PLAN SUR PLAN
Notion du trait de force.

1° EXERCICES D'OBSERVATION

NOTA. — Même Observation que pour la leçon XXXVIII en ce qui concerne la position à donner au modèle n° 6, p. 107, et les remarques à faire sur ce modèle.

Distinguer, d'après les dessins ci-dessous, les reliefs pleins des reliefs évidés.

1 2 3 4 5

2° EXERCICES DE TRAVAIL MANUEL

1° Représenter en carton découpé et à une échelle quadruple les reliefs 2 et 4 ci-dessus.

2° Reproduire en modelage et à une échelle quadruple le relief 1 ci-dessus.

(Donner au relief modelé une épaisseur de 6 millimètres.)

Questionnaire. — 1. Quel est le deuxième procédé à employer pour modeler ? — 2. Dans quel cas ce procédé doit-il être préféré au premier ? — 3. Quelles qualités doit posséder un modelage obtenu par l'un ou l'autre des deux procédés ? — 4. Faut-il chercher à polir son travail à mesure qu'on l'effectue ? — 5. Est-il nécessaire d'avoir des instruments spéciaux pour des modelages très simples de reliefs plans ? — 6. Quelles sont les deux recommandations principales faites à l'élève qui commence à modeler ?

Leçon XLII (Suite).　　　　APPLICATION (Solides)　　　　107

3° APPLICATION (Triangle évidé)

L'élève montrera, par une suite de dessins donnant l'analyse du plâtre placé au tableau noir, les diverses étapes par lesquelles il doit passer pour obtenir une bonne mise en place et reproduire le modèle à dessiner. Il prendra pour longueur du côté du carré du fond 14 centimètres. Teinter le fond au moyen d'un frottis au crayon de couleur ou avec des hachures.

PREMIÈRES NOTIONS DE MODELAGE

Reproduire en modelage, à une échelle double, le relief évidé ci-contre et le fond sur lequel il est appliqué.

On donnera à ce fond et au relief une épaisseur de 8 millimètres chacun.

Ce modelage est plus compliqué que les deux précédents; il exige, en effet, la superposition de deux reliefs; le premier, formant le fond, n'est en réalité qu'une briquette à base carrée que l'on modèlera d'abord très exactement suivant l'un des deux procédés déjà inscrits et sur laquelle on indiquera légèrement avec la pointe du couteau la position du relief évidé triangulaire. Celui-ci sera modelé ensuite à part en employant le procédé suivi pour le relief précédent.

Après avoir mouillé légèrement avec l'éponge la surface supérieure du fond et la surface inférieure du relief évidé, on mettra celui-ci en place. Une pression légère au moyen d'une planchette suffira pour obtenir l'adhérence des deux surfaces mouillées. Polir ensuite avec les mains.

N° 6
Dessin donné à titre d'indication.

NOTIONS GÉOMÉTRIQUES (Solides) — Leçon XLIII

SOLIDES DE FAIBLE RELIEF PLAN SUR PLAN
Notion du trait de force.

1° EXERCICES D'OBSERVATION

NOTA. — Même observation que pour la leçon XXXVIII en ce qui concerne la position à donner au modèle n° 7, p. 109, et les remarques à faire sur ce modèle.

Distinguer, d'après les dessins ci-dessous, les reliefs pleins des reliefs évidés.

1 2 3

2° EXERCICES DE TRAVAIL MANUEL

1° Reproduire en carton découpé et à une échelle triple le relief 1. | 2° Reproduire en modelage et à une échelle double le relief 2.

(Donner au relief modelé une épaisseur de 6 millimètres.)

Questionnaire. — 1. Comment faut-il procéder pour modeler deux reliefs qui doivent être superposés ? — 2. Quelle précaution faut-il prendre pour la mise en place du second relief sur le premier ? — 3. Comment obtient-on l'adhérence des deux reliefs ? — 4. Comment faut-il se servir de l'équerre ? — 5. Comment la réglette indique-t-elle qu'une surface est bien plane ? — 6. Un modèle de relief étant donné, quel travail préliminaire y a-t-il à faire avant d'attaquer l'argile ? Que fait-on ensuite ?

Leçon XLIII (Suite) — APPLICATION (Solides)

3º APPLICATION (Couronne évidée)

L'élève montrera, par une suite de dessins donnant l'analyse du plâtre placé au tableau noir, les différentes étapes par lesquelles il doit passer pour obtenir une bonne mise en place et la reproduction du modèle à dessiner. Il prendra pour côté du carré formant le fond une longueur de 9 centimètres. Teinter le fond au moyen de hachures ou avec un frottis au crayon de couleur.

PREMIÈRES NOTIONS DE MODELAGE

Modeler le relief ci-contre en donnant aux côtés du carré du fond une longueur de 9 centimètres, au diamètre extérieur de la couronne 7 centimètres, au diamètre intérieur 5 centimètres; le fond et la couronne auront chacun 8 millimètres d'épaisseur.

Le modelage de ce relief s'exécutera comme le précédent, c'est-à-dire qu'on modèlera séparément le fond et la couronne.

Les diagonales de la face supérieure du fond seront tracées.

Les cercles concentriques qui forment la couronne seront tracés sur la couche de glaise au moyen d'un fil fixé en un point qui sera le centre de la couronne, ou avec un compas; on mènera aussi, dans le grand cercle, deux diamètres perpendiculaires et on aura soin de conserver la trace de ces deux diamètres sur la surface de la couronne. On posera ensuite la couronne sur le fond préalablement mouillé, en plaçant la trace des diamètres dans la direction des diagonales et on obtiendra l'adhérence du relief comme dans l'exercice précédent.

Nº 7
Dessin donné à titre d'indication.

DÉVELOPPEMENT DES SOLIDES

Définitions.

1° EXERCICES D'OBSERVATION

Ces exercices ne doivent être faits qu'au moyen de solides géométriques. Il est impossible sans cela de donner et de comprendre les notions résumées dans la leçon. (Voir page suivante.)

Constater que :

Dans le prisme droit, les arêtes des faces latérales suivent toutes la direction du fil à plomb;

Dans un cube les six faces sont des carrés égaux;

Dans le parallélépipède rectangle droit, toutes les faces latérales sont rectangulaires ainsi que les bases;

Dans le prisme hexagonal droit, les faces latérales sont des rectangles qui ont pour dimensions le côté de l'hexagone de la base auquel chacune d'elles correspond et la hauteur du prisme.

NOTA. — Le développement d'un solide est facile à réaliser matériellement, avec des solides de carton dont les faces ne sont pas collées ensemble et peuvent par conséquent s'étendre sur une surface plane. — On remarque alors que le développement comprend la surface latérale du solide à laquelle on ajoute la surface des bases.

2° EXERCICES GRAPHIQUES A VUE AU TABLEAU NOIR

répétés sur l'ardoise et sur le cahier.

1° Tracer le développement d'un cube de 3 centimètres d'arête.

2° Tracer le développement d'un parallélépipède rectangle ayant 12 centimètres de hauteur et pour bases des rectangles de 7 centimètres de long et de 5 centimètres de large.

3° Tracer le développement d'un prisme à bases hexagonales ayant 14 centimètres de hauteur et pour bases des hexagones réguliers de 4 centimètres de côté.

4° Tracer le développement d'un prisme droit ayant pour bases des pentagones réguliers inscrits dans des cercles de 3 centimètres de rayon et une hauteur de 8 centimètres.

Questionnaire. — 1. En combien de catégories classe-t-on les solides? — 2. Qu'est-ce qu'un prisme? — 3. Qu'appelle-t-on : 1° base d'un prisme; 2° faces latérales d'un prisme? — 4. A quoi est égale: 1° la surface latérale d'un prisme; 2° la surface totale d'un prisme? — 5. Qu'appelle-t-on hauteur d'un prisme? — 6. Montrer, dans la classe, des solides ayant la forme d'un prisme? — 7. Quand est-ce qu'un prisme est dit: 1° droit; 2° oblique? — 8. Quand est-ce qu'un prisme est dit triangulaire, quadrangulaire, pentagonal, hexagonal, etc.? — 9. Qu'appelle-t-on parallélépipède? — 10. Qu'appelle-t-on cube? — 11. Montrer, dans la classe, des solides ayant la forme : 1° d'un parallélépipède; 2° d'un cube.

3° RÉSUMÉ

Les solides se classent en deux catégories :
1° Ceux qui ont des faces limitées par des droites : prisme, pyramide ;
2° Ceux qui sont limités par des courbes : cylindre, cône, sphère, appelés encore corps ronds.

Un *prisme* est un solide qui a deux faces égales parallèles unies par des parallélogrammes.

Ces faces égales et parallèles se nomment *bases du prisme*. Les autres faces du prisme se nomment *faces latérales*.

La *surface latérale* d'un prisme est la surface de toutes ses faces latérales réunies.

La *surface totale* d'un prisme est la surface latérale augmentée de la surface des bases de ce prisme.

La *hauteur* d'un prisme est la perpendiculaire abaissée d'un des sommets de la base supérieure sur le plan de la base inférieure.

Quand les arêtes d'un prisme suivent la direction du fil à plomb, chacune d'elles représente la hauteur du solide ; elles sont égales et le prisme est dit prisme *droit*. Quand les arêtes du prisme ne suivent pas la direction du fil à plomb, elles sont inégales et le solide est dit *oblique*.

Un prisme est triangulaire, quadrangulaire, pentagonal, hexagonal, lorsqu'il a pour bases des triangles, des quadrilatères, des pentagones, des hexagones, etc. Quand il a pour bases des parallélogrammes il se nomme *parallélipipède*.

Si les bases sont des rectangles et s'il est droit, le parallélipipède est rectangle. Ex. : une brique. Si toutes ses faces sont des carrés égaux, on le nomme *cube*. Ex. : un dé à jouer.

Développer un solide, c'est placer sur un même plan, sans les séparer ses faces latérales et ses bases, de façon à pouvoir les reformer par un simple mouvement de charnière.

En conséquence, le développement d'un cube est donné par six carrés égaux consécutifs ayant pour côté l'arête du cube ; le développement d'un parallélipipède rectangle est donné par quatre rectangles consécutifs formant sa surface latérale, et par les deux rectangles des bases. Les rectangles formant la surface latérale ont tous pour hauteur la hauteur du prisme et pour largeur la longueur du côté de la base auquel chacun d'eux correspond.

Le développement d'un prisme hexagonal droit est donné par six rectangles consécutifs donnant la surface latérale et par les hexagones des bases ; ces rectangles ont tous pour longueur la hauteur du prisme et chacun d'eux a pour largeur la longueur du côté de l'hexagone auquel il correspond.

Pour construire un solide, on trace d'abord son développement sur une feuille de carton, on entaille ensuite à mi-épaisseur environ dans les lignes qui représentent les arêtes communes à deux faces, on découpe complètement le développement et, par un mouvement de charnière, on fait occuper à chaque face la position qu'elle doit avoir. On fixe ensuite les faces du solide dans cette position au moyen d'attaches en papier que l'on colle.

4° APPLICATION

Solides à construire en carton, en donnant à chacun d'eux les dimensions indiquées dans les dessins ci-dessous.

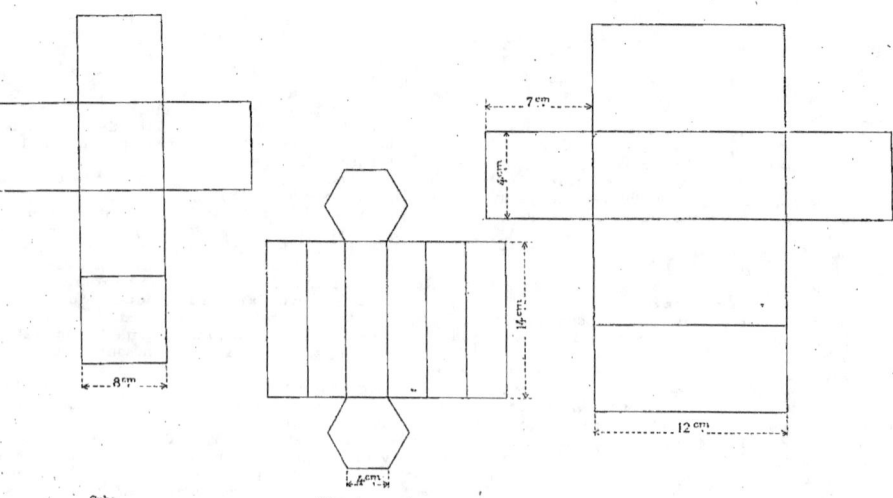

Cube. Prisme hexagonal. Parallélipipède.

Questionnaire. — 1. Qu'est-ce que développer un solide ? — 2. Par quoi est donné : 1° le développement d'un cube ; 2° le développement d'un parallélipipède rectangle ? — 3. Qu'appelle-t-on surface latérale d'un solide ? — 4. Qu'appelle-t-on surface totale d'un solide ? — 5. Dans le développement d'un parallélipipède, à quoi sont égales les dimensions des rectangles formant la surface latérale ? — 6. Par quoi est donné le développement d'un prisme à bases hexagonales ? — 7. Dans le développement du prisme à bases hexagonales, à quoi sont égales les dimensions des rectangles formant la surface latérale ? — 8. Comment construit-on un solide en carton ?

APPLICATION (Suite)

TRAVAUX DE CARTONNAGE
(Boîte prismatique à couvercle en saillie.)

Pour faire cette construction, tracer légèrement sur du carton de faible épaisseur le développement de la caisse formant le fond de la boîte, et le développement du couvercle en ayant soin de donner à l'un et à l'autre des dimensions rigoureusement égales à celles de l'objet à reproduire ou à celles de son dessin ; découper entièrement les développements dessinés au moyen d'une règle bien droite et d'un canif; entailler légèrement les arêtes limitant le rectangle du fond de la boîte en suivant le bord *intérieur* du trait de crayon; répéter la même opération sur les arêtes qui forment le fond du couvercle en suivant le bord *extérieur* du trait de crayon. Si le travail de découpage a été bien exécuté le fond de la boîte doit pénétrer à frottement dur dans l'intérieur du couvercle.

Les faces de la boîte et de son couvercle seront maintenues en place au moyen d'attaches de papier que l'on collera. Ces attaches peuvent être en papier de couleur, occuper toute la longueur des arêtes et recouvrir même les coins. Dans ce cas, on se laisse apparaître en forme de liseré en recouvrant le carton brut de la boîte avec des rectangles de papier d'une couleur différente et formant ou non des dessins variés.

S'il s'agit d'une boîte dans laquelle le couvercle ne doit pas faire saillie, procéder comme il est dit ci-dessus, découper ensuite les rectangles de carton destinés à recouvrir les surfaces latérales de la boîte qui ne sont pas cachées par le couvercle; avoir soin, par conséquent, de prendre du carton ayant une épaisseur égale à la saillie de ce couvercle.

PREMIERS ÉLÉMENTS DE MODELAGE

Nous pensons qu'un élève qui a réussi le modelage d'ornements à faible relief est en état d'aborder le modelage d'un cube, d'un parallélipipède rectangle, d'un prisme, même d'un cylindre droit et d'une pyramide droite. Nous mentionnons donc ces exercices pour les écoles où ces travaux peuvent être entrepris avec chance de succès.

Modeler un cube revient à modeler séparément des briquettes à bases carrées, d'une épaisseur faible et à superposer ces briquettes suivant le procédé que nous avons indiqué précédemment, jusqu'à la hauteur du cube à construire.

L'élève vérifiera au moyen de l'équerre l'aplomb des faces latérales de son cube à mesure qu'il le construit. Il ne cherchera pas à polir son travail avant de l'avoir ébauché solidement.

Soit qu'il polisse les faces latérales du solide, soit qu'il s'efforce de rendre unie la base supérieure du cube, qui doit être rigoureusement parallèle à la base inférieure, il faut qu'il s'habitue à faire son travail avec les doigts et en particulier avec le pouce; c'est avec le pouce qu'il fera disparaître une bosse, qu'il appliquera la terre dans un creux. Il faut donc qu'il ait constamment les mains propres ou tout au moins débarrassées des particules de terre glaise qui s'y attachent pendant l'opération.

S'il ne peut terminer son travail en une seule séance, il devra recouvrir le modelage avec un linge qu'il entretiendra humide jusqu'à la leçon suivante. Sans cette précaution l'argile se dessécherait et le solide ne pourrait plus être achevé.

Les parallélipipèdes rectangles, les prismes droits et le cylindre droit se modèlent de la même manière.

DÉVELOPPEMENT DES SOLIDES

Pyramide, Cylindre, Cône.

1° EXERCICES D'OBSERVATION

Ces exercices ne doivent être faits qu'avec des solides géométriques mis sous les yeux des élèves. Il est impossible sans cela de donner et de comprendre les notions résumées dans la leçon (v. page suivante).

Constater les propriétés qui caractérisent le solide appelé pyramide; le sommet, la base d'une pyramide; la différence qui existe entre une pyramide droite et une pyramide oblique; que dans toute pyramide droite ayant pour base un polygone régulier, tous les triangles formant les faces latérales sont isocèles, ce qui revient à dire que toutes les arêtes sont égales; que la hauteur de ces triangles ne doit être confondue ni avec la hauteur de la pyramide ni avec la longueur des arêtes.

Constater encore les propriétés caractéristiques du cône, du cylindre.

Pour constater que la hauteur d'une pyramide droite, ayant pour base un polygone régulier, tombe au centre de ce polygone, tracer sur une feuille de carton le polygone de la base, fixer à l'aide d'une punaise fendue, un fil à chaque sommet, marquer sur ces fils, par un nœud, des longueurs égales, prendre en main le fil à plomb et tous les nœuds réunis, tendre les fils, le fil à plomb tombe alors au centre du polygone si celui-ci est placé bien horizontalement.

NOTA. — Donner l'idée du tronc de pyramide et du tronc de cône en coupant une pyramide et un cône par un plan parallèle à leurs bases et en enlevant la petite pyramide et le petit cône obtenus.

2° EXERCICES GRAPHIQUES A VUE AU TABLEAU NOIR
répétés sur l'ardoise et sur le cahier.

1° Tracer le développement d'une pyramide droite à base octogonale de 9 centimètres d'arête, le côté de l'octogone régulier ayant 1 centimètre et demi.

2° Tracer le développement d'un cylindre ayant 9 centimètres de hauteur et des bases de 4 centimètres de rayon.

3° Tracer le développement d'un cône ayant 9 centimètres d'arête et une base de 5 centimètres de rayon.

3° RÉSUMÉ

Une *pyramide* est un solide qui a pour base un polygone et pour sommet un point.

Toutes les faces latérales sont des triangles qui ont pour sommet le sommet de la pyramide.

Une pyramide est dite *triangulaire, carrée, pentagonale, hexagonale,* si elle a pour base un triangle, un carré, un pentagone, un hexagone.

La *hauteur d'une pyramide* est la perpendiculaire abaissée du sommet sur le plan de la base. Si cette perpendiculaire tombe juste au centre de ce plan, la pyramide est dite pyramide droite : dans le cas contraire, elle est oblique.

Pour *développer une pyramide droite* à base octogonale par exemple, il faut représenter d'abord sa surface latérale. — Pour cela, d'un point quelconque de la feuille de dessin comme centre, avec un rayon égal à l'arête de la pyramide, on décrit un arc de cercle. Sur cet arc, on porte à partir d'un point quelconque et successivement huit fois la longueur du côté de l'octogone; on joint les points de division entre eux deux à deux et chacun d'eux au centre de l'arc. On appuie ensuite à la base d'un des triangles ainsi obtenus l'octogone de la base de la pyramide (1).

On appelle *cylindre* un corps rond engendré par un rectangle (volet) tournant autour d'un de ses côtés pris comme axe.

Les bases d'un cylindre sont des cercles égaux.

(1) Pour construire un octogone régulier, connaissant le côté, on se base sur la valeur de l'angle au sommet, 135° (v. leçon XXVII).

La *hauteur d'un cylindre* est la longueur du côté du rectangle pris comme axe.

Pour *développer un cylindre*, on trace un rectangle ayant pour largeur la hauteur du cylindre et pour longueur la longueur de la circonférence des bases et on ajoute à ce rectangle les cercles des bases appuyés sur les deux grands côtés du rectangle.

Un *cône* est un corps rond engendré par un triangle rectangle (équerre à dessiner) tournant autour de l'un des côtés de l'angle droit pris comme axe.

Le solide ainsi obtenu a pour base un cercle et pour sommet un point.

La *hauteur du cône*, c'est la longueur du côté de l'angle droit pris comme axe.

Pour *développer un cône*, d'un point quelconque de la feuille de papier pris comme centre, on décrit avec un rayon égal à l'arête du cône (hypoténuse du triangle rectangle) un arc de cercle; on porte sur cet arc, à partir d'un point quelconque, une longueur égale à la circonférence de la base; on joint les deux extrémités de cet arc au centre, on a ainsi la surface latérale du cône à laquelle on ajoute le cercle de la base appuyé sur l'arc.

Un *tronc de pyramide* est la partie de pyramide qui reste quand, après l'avoir coupée par un plan parallèle à sa base, on a enlevé la petite pyramide supérieure.

Un *tronc de cône* est la partie du cône qui reste, quand, après l'avoir coupée par un plan parallèle à sa base, on a enlevé le petit cône supérieur.

4° APPLICATION

SOLIDES A CONSTRUIRE EN CARTON. — 1° *Pyramide octogonale* : côté de l'octogone, 2 centimètres; arête, 9 centimètres. — 2° *Cylindre* : rayon des cercles de base, 4 centimètres; hauteur, 9 centimètres. — 3° *Cône* : rayon des cercles de base, 3 centimètres; arête, 10 centimètres.

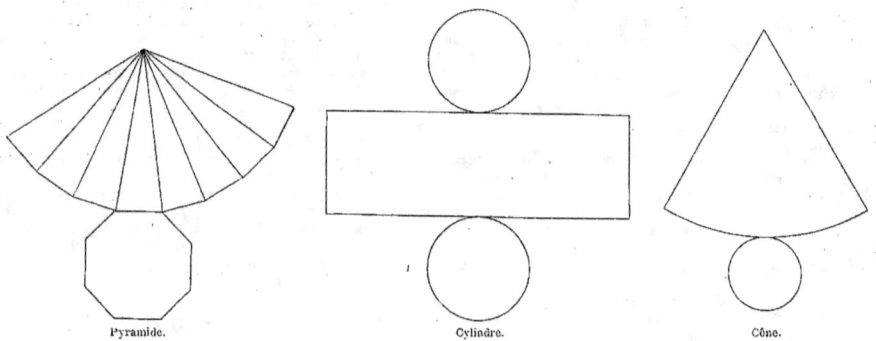

Pyramide. Cylindre. Cône.

Questionnaire. — 1. Par quoi est donné : 1° le développement de la pyramide; 2° le développement du cylindre; 3° le développement du cône? — 2. Dans le développement de la pyramide, à quoi sont égales les bases des triangles de la surface latérale? — 3. Dans le développement d'un cylindre, à quoi sont égales les dimensions du rectangle de la surface latérale? — 4. Dans le développement du cône à quoi est égal l'arc qui sert de base au triangle de la surface latérale?

APPLICATION *(Suite)*

TRAVAUX DE CARTONNAGE
(Boîte à glissière.)

Une boîte à glissière se compose de deux parties dont l'une pénètre entièrement dans l'autre à frottement dur. La partie enveloppante se nomme l'étui.

Pour construire une boîte à glissière, commencer par tracer légèrement sur une mince feuille de carton le développement de l'étui et celui de la caisse enveloppée. Dans tous les cas, la largeur et la hauteur de l'étui doivent être égales à la largeur et à la hauteur de la caisse augmentées de deux fois l'épaisseur de la feuille de carton.

S'il s'agit de construire une boîte à glissière ayant la forme d'un parallélipipède rectangle, le développement et la confection de la caisse intérieure s'exécutent comme s'il s'agissait d'une boîte à couvercle (voir leçon précédente).

Le développement de l'étui se compose de quatre rectangles consécutifs ayant tous pour longueur la longueur de la boîte et pour largeur, deux, la largeur de la boîte augmentée de deux épaisseurs de carton; deux, la hauteur de la boîte augmentée des mêmes épaisseurs.

Le découpage des développements, l'entaille des arêtes et la mise en place des faces du solide au moyen d'attaches s'exécutent comme il a été dit précédemment.

La marche à suivre pour confectionner une boîte cylindrique à couvercle sans saillie est identiquement la même que celle que nous avons indiquée pour construire une boîte ayant la forme d'un parallélipipède rectangle avec couvercle remplissant les mêmes conditions.

PREMIERS ÉLÉMENTS DE MODELAGE
(Modelage d'une pyramide et d'un cône droits.)

Pour modeler une pyramide droite ayant pour base un polygone régulier, commencer par découper dans une couche d'argile d'égale épaisseur un prisme ayant pour bases la base de la pyramide, placer bien verticalement au centre du polygone une tige de bois ou mieux un fil de fer rigide donnant la hauteur de la pyramide.

Modeler à part dans la couche d'argile, un deuxième prisme semblable au premier, mais de dimensions un peu plus petites; placer ce deuxième prisme sur le premier de manière que la tige de fer passe par son centre et que les polygones des faces juxtaposées soient bien concentriques.

Faire dans la couche d'argile un troisième prisme semblable aux deux autres, avec des dimensions un peu plus petites que celles du second, et le placer sur les deux autres en prenant les précautions qui viennent d'être indiquées. Continuer ainsi jusqu'à ce que la hauteur de la pyramide soit atteinte. Le travail ainsi ébauché ne donne pas des faces latérales unies, mais de véritables escaliers dont il faut faire disparaître les marches au moyen de boulettes de terre appliquées avec le pouce. Le modelage se polit ensuite; quand il est terminé, les arêtes de la pyramide doivent être bien vives.

Le modelage d'un cône se fait en suivant une marche analogue : on superpose des cylindres de faible épaisseur et de plus en plus petits jusqu'au sommet du cône; les vides de la surface latérale sont ensuite remplis avec de la terre et on achève le modelage en faisant disparaître toute trace d'arête.

NOTIONS GÉOMÉTRIQUES *(Projections)* — Leçon XLVI

LES PROJECTIONS
Idée des projections d'un point, d'une ligne, d'une surface, d'un parallélipipède rectangle.
Représentation géométrale.

1° EXERCICES D'OBSERVATION

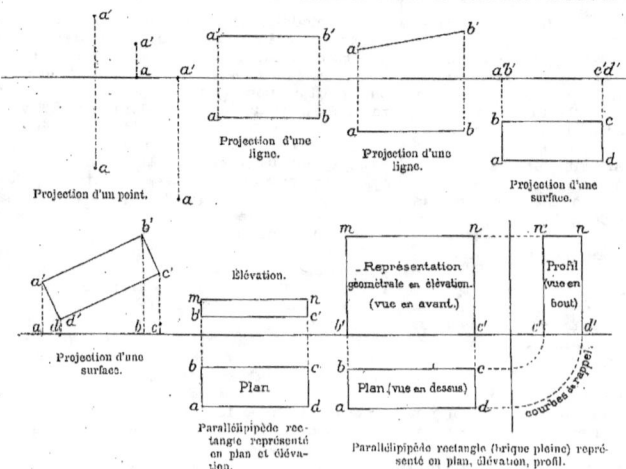

OBSERVATION. — Pour exécuter ces dessins on a supposé la ligne, la surface, parallèles au moins à l'un des plans et l'une des arêtes du parallélipipède parallèle à la ligne de terre.

Pour comprendre ces dessins, se servir de deux glaces perpendiculaires l'une sur l'autre et placer entre elles une règle pour les projections d'une ligne, une surface de carton pour les projections d'une surface, une boîte rectangulaire ou une brique pleine pour les projections d'un parallélipipède.

L'élève fera avec la brique pleine, cette remarque très importante qu'il ne devra plus oublier : la brique étant placée sur le plan horizontal, sa projection horizontale sera une *vue en dessus* du solide. Sa projection verticale sera une *vue en avant* ou *vue de face*. Quant à la face de côté, qui n'est visible que si l'on se déplace ou si l'on fait tourner la brique d'un quart de cercle, on la nomme, dans le dessin, *vue en bout*, *vue de côté* ou encore *profil*, et on la place dans le plan vertical en correspondance avec les vues *en dessus* et *en avant*; cette correspondance est indiquée par des lignes de rappel, droites et courbes.

Questionnaire. — 1. Qu'appelle-t-on ligne de terre? — 2. Qu'appelle-t-on : 1° plan vertical; 2° plan horizontal? — 3. Qu'est-ce que la projection horizontale d'un point ? — 4. Qu'est-ce que la projection verticale d'un p int? — 5. Comment sont situées les deux projections d'un point situé dans l'espace, par rapport à la ligne de terre, et comment le prouve-t-on? — 6. Comment est donnée la hauteur d'un point au-dessus du plan horizontal? — 7. Comment détermine-t-on les projections d'une ligne? — 8. Quand une ligne est parallèle aux deux plans, comment sont ses deux projections et que deviennent-elles? — 9. Quand une ligne est oblique à l'un des plans et parallèle à l'autre, que sont ses projections et que donne chacune d'elles? — 10. Comment dans ce cas les extrémités des deux projections sont-elles situées par rapport à la ligne de terre et comment le prouve-t-on? — 11. Comment sont données les projections d'une surface, celle d'un rectangle par exemple? — 12. Comment sont représentées dans chacun des plans les lignes qui limitent cette surface?

Leçon XLVI (Suite) — EXERCICES ET RÉSUMÉ (Projections)

2° EXERCICES GRAPHIQUES A VUE AU TABLEAU NOIR

répétés sur l'ardoise et sur le cahier.

1° Déterminer les projections d'un point situé dans le plan vertical à 2 centimètres du plan horizontal.

2° Déterminer les projections d'une ligne parallèle aux deux plans, située à 4 centimètres de chacun d'eux.

3° Déterminer les projections verticales et horizontales d'un parallélipipède rectangle (brique) de 8 centimètres de longueur, 6 centimètres de largeur et 4 centimètres de hauteur, appuyé sur le plan horizontal et à 2 centimètres du plan vertical.

4° Faire la représentation géométrale en plan (vue en dessus, élévation (vue en avant) et profil (vue en bout) d'une brique pleine de 14 centimètres de long, 8 centimètres de large et 5 centimètres d'épaisseur, située sur le plan horizontal, à 3 centimètres du plan vertical.

3° RÉSUMÉ

Si l'on suppose deux surfaces planes se coupant à angle droit (le plancher et le mur de la classe par exemple), la ligne d'intersection des surfaces s'appelle *ligne de terre*.

La surface verticale se nomme *plan vertical*, la surface horizontale est le *plan horizontal*.

1° La projection horizontale d'un point est le pied de la perpendiculaire abaissée de ce point sur le plan horizontal.

La projection verticale d'un point est le pied de la perpendiculaire abaissée de ce point sur le plan vertical.

Si, après avoir déterminé les projections verticales et horizontales d'un point, on fait tourner le plan vertical autour de la ligne de terre comme charnière pour l'amener dans le plan horizontal, la partie de la feuille de dessin au-dessus de la ligne de terre figure alors le *plan vertical*, la partie au-dessous de la ligne de terre figure le *plan horizontal*. Les deux projections du point se trouvent sur une même perpendiculaire à la ligne de terre.

La hauteur du point au-dessus du plan horizontal est alors donnée par la longueur de la perpendiculaire située dans le plan vertical.

2° Les projections d'une droite sont données par les lignes qui joignent les projections verticales et horizontales de ses extrémités. Quand la ligne est parallèle aux deux plans (vertical et horizontal) ses projections sont parallèles à la ligne de terre et donnent chacune sa *longueur vraie*.

Quand la ligne est oblique à l'un des plans et parallèle à l'autre, sa projection sur le plan qui lui est parallèle donne sa longueur vraie, sa projection sur le plan qui lui est oblique donne une longueur ré-

LES PROJECTIONS

3° RÉSUMÉ de la Leçon XLVI (Suite).

duite de cette ligne. — Si l'on fait tourner le plan vertical autour de la ligne de terre, comme il a été dit ci-dessus, les extrémités des deux projections sont situées sur les mêmes perpendiculaires à la ligne de terre.

3° Les projections d'une figure plane s'obtiennent en réunissant les projections de ses différents points; celles d'un rectangle, en particulier, sont données par les projections des lignes qui le limitent. Les côtés qui sont parallèles à la ligne de terre sont représentés sur les plans de projection avec leurs longueurs exactes; les côtés qui ne sont pas parallèles à la ligne de terre sont représentés sur ces plans avec des dimensions plus petites que leurs longueurs vraies.

Par conséquent une figure plane parallèle à l'un des plans de projection est représentée sur ce plan en vraie grandeur. Si la figure est située dans le plan horizontal, elle est elle-même sa projection horizontale et sa projection verticale se réduit alors à une ligne située sur la ligne de terre. De même, si la figure est située dans le plan vertical, elle est sa projection verticale et sa projection horizontale se réduit à son tour à une simple ligne située sur la ligne de terre.

4° Les projections d'un solide sont les projections des faces qui le limitent.

Nous nous bornerons à déterminer les projections d'un parallélipipède rectangle (brique), car nous ferons dériver de la forme de ce solide celle des objets que nous prendrons comme exemple dans ce cours.

Pour déterminer les projections d'un parallélipipède rectangle, nous supposerons ce solide placé sur le plan horizontal ou ayant l'une de ses faces parallèles à ce plan, une autre de ses faces étant, en outre, parallèle au plan vertical. Dans ces conditions, la projection horizontale du parallélipipède sera la face même située sur le plan horizontal ou parallèle à ce plan, c'est-à-dire un rectangle ayant pour dimensions la longueur et la largeur du solide; sa projection verticale sera un autre rectangle ayant pour dimensions la longueur et la hauteur du parallélipipède.

La projection verticale du parallélipipède s'appelle alors *représentation géométrale en élévation* ou *élévation du solide*.

La projection horizontale du parallélipipède s'appelle *représentation géométrale en plan* ou *plan du solide*. Chacune de ces représentations différentes (plan et élévation) du même objet est une figure qui ne montre que l'une des faces; elle n'en donne pas une vue d'ensemble, mais deux vues partielles prises de deux points de vue différents : le plan est une vue *en dessus*, l'élévation, une vue *en avant* ou de face, mais sans tenir compte de la troisième dimension. En d'autres termes,

Questionnaire. 1. Quelles sont les projections horizontale et verticale d'une surface située dans le plan horizontal? — 2. Si la surface est située au contraire dans le plan vertical, que deviennent : 1° sa projection verticale ; 2° sa projection horizontale? — 3. Comment détermine-t-on les projections d'un solide? — 4. Comment détermine-t-on les projections d'un parallélipipède rectangle placé sur le plan horizontal, ayant une de ses faces parallèle à ce plan et une autre de ses faces également parallèle au plan vertical? — 5. Comment, dans ce cas, s'appelle: 1° la projection verticale du parallélipipède? 2° la projection horizontale de ce même parallélipipède?

Leçon XLVI (Suite) APPLICATION (Projections) 121

chacune d'elles ne fait connaître que deux des dimensions de l'objet, les longueurs et les largeurs, s'il s'agit du plan, les largeurs et les hauteurs s'il s'agit de l'élévation; mais la réunion du plan et de l'élévation constitue néanmoins une représentation graphique complète de l'objet puisque, présentant une indication exacte des faces qui limitent les solides et de leurs vraies dimensions en longueur, largeur et hauteur, elle fournit tous les éléments nécessaires à leur construction.

Toutefois, pour permettre au débutant de se faire une idée plus exacte de la forme des objets, d'après les dessins, on joint aux deux figures précédentes une troisième figure qui est le *profil* ou *vue en bout*.

APPLICATION (Analyse)

Brique pleine.

L'élève indiquera, avec ses dimensions exactes, le solide représenté par les dessins ci-dessous. Il dira ce que chaque dessin représente.

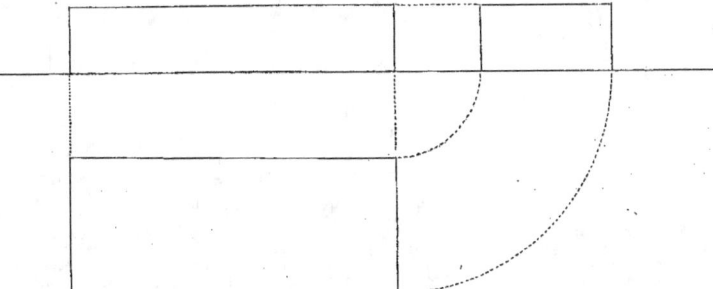

Ce dessin représente l'objet au tiers de sa grandeur. (Il donnera lieu à un exercice de modelage.)

LES PROJECTIONS. — IDÉE DE LA COUPE (Représentation géométrale)

1° EXERCICES D'OBSERVATION

Ces exercices ne doivent être faits qu'avec une *boîte à craie* mise à la disposition de l'élève. C'est en la prenant, en la retournant pour l'examiner, qu'il comprendra les dessins ci-dessous et se rendra compte d'abord des différentes positions qu'on a fait occuper à cette boîte et ensuite de la façon dont elle a été coupée.

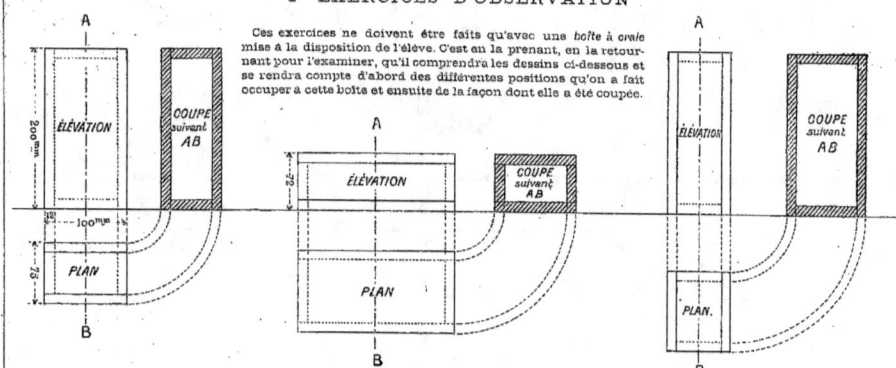

2° EXERCICES GRAPHIQUES A VUE AU TABLEAU NOIR
répétés sur l'ardoise et sur le cahier.

Représenter en plan, élévation et coupe une *brique creuse*. — L'exercice sera précédé d'une analyse ayant pour but de faire observer la forme générale de l'objet, celle des faces qui le limitent, les détails qui lui sont particuliers; ici, par exemple, le nombre et la forme des parties creuses, les dimensions relatives des arêtes limitant respectivement la brique et ses cavités.

Les dessins sont exécutés à vue après cette analyse, et, quand ils sont terminés, on place, sur chaque figure, les cotes des dimensions relevées sur l'objet avec la règle métrique.

Questionnaire. — 1. Quand un objet à représenter a des creux ou des évidements, comment fait-on ceux-ci ou évidence? — 2. Comment distingue-t-on une coupe d'un profil? — 3. Qu'appelle-t-on figures géométrales d'un objet? — 4. Combien d'opérations sont nécessaires pour représenter un objet en plan, élévation et coupe, et en quoi consistent-elles? — 5. Comment dispose-t-on l'élévation et la coupe par rapport au plan? — 6. Qu'est-ce qu'un croquis? — 7. Qu'est-ce qu'un croquis coté?

Leçon XLVII (Suite) — RÉSUMÉ ET APPLICATION (Projections)

3° RÉSUMÉ

Quand l'objet renferme des parties creuses, on les met en évidence au moyen d'un nouveau dessin appelé *coupe* qui représente la figure obtenue en imaginant l'objet coupé par un plan, généralement vertical, perpendiculaire à la fois aux deux plans de projection. Cette figure est dite *coupe verticale*, et on la distingue du profil correspondant au moyen de hachures, lignes obliques, parallèles, également espacées, couvrant les parties coupées. Le *plan*, l'*élévation* et la *coupe* sont dites les *figures géométrales* de l'objet.

Pour représenter un objet en plan, élévation et coupe, deux opérations sont nécessaires :

1° On trace successivement à main levée et à vue des figures ayant la forme géométrique des faces qui doivent donner le plan, l'élévation et la coupe, et dont les dimensions soient entre elles dans le rapport des dimensions correspondantes de l'objet. L'ensemble de ces dessins s'appelle croquis. On dispose l'élévation au-dessus du plan et en correspondance exacte avec lui et la coupe à côté de l'élévation et en correspondance avec elle. Cette correspondance s'établit au moyen de lignes de rappel droites ou courbes.

2° Avec une règle métrique on mesure celles des dimensions de l'objet qui sont strictement nécessaires à un ouvrier pour exécuter matériellement un objet pareil et on inscrit sur le croquis les dimensions ou cotes obtenues. On a ainsi un croquis coté de l'objet.

4° APPLICATION (Représentation en plan, élévation et coupe d'une brique creuse)

OBSERVATION. — La représentation graphique en plan, élévation et coupe ne doit être faite qu'avec l'objet lui-même, le dessin donné ici n'est donc pas destiné à être copié, mais à montrer comment il faut disposer les plan, élévation et coupe.

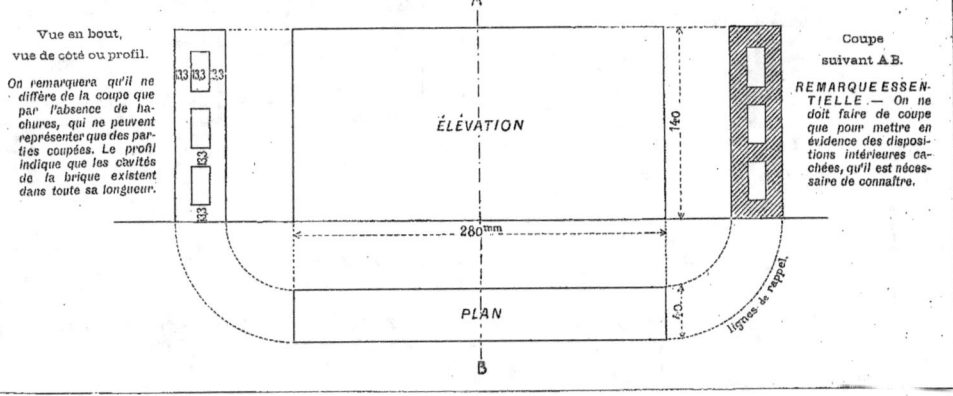

Vue en bout, vue de côté ou profil.

On remarquera qu'il ne diffère de la coupe que par l'absence de hachures, qui ne peuvent représenter que des parties coupées. Le profil indique que les cavités de la brique existent dans toute sa longueur.

Coupe suivant AB.

REMARQUE ESSENTIELLE. — On ne doit faire de coupe que pour mettre en évidence des dispositions intérieures cachées, qu'il est nécessaire de connaître.

LES PROJECTIONS : Plan, Élévation, Coupe.

1° EXERCICE D'OBSERVATION

CAISSE A FLEURS (Mise sous les yeux des élèves).

Cet exercice a pour but :

1° De faire définir d'abord la forme générale de la caisse, celle des montants ou pieds qui la supportent, ainsi que la forme des détails particuliers à cette caisse et à ses montants;

2° De faire évaluer à vue : les longueur, largeur, hauteur de la caisse, l'épaisseur du fond et sa hauteur au-dessus du sol, la longueur de la partie des montants au-dessus de la caisse.

OBSERVATION. — Dans l'exemple particulier qui a donné lieu aux dessins ci-contre, on remarquera que les montants sont terminés par des pyramides à bases carrées dont les arêtes et le sommet ont été projetés horizontalement. Ces projections sont des carrés dans lesquels on a mené les rayons du cercle circonscrit, ce qui se fait pour toutes les pyramides régulières, quelle que soit la forme de leur base.

Pour montrer que les montants sont d'une seule pièce, on remarquera qu'on les a figurés dans la coupe en traits pleins et en pointillé dans l'épaisseur de la planche du fond. Dans toutes les coupes on représente ainsi, indépendamment des parties coupées, les lignes visibles de l'objet, situées en arrière du plan sécant, la partie en avant étant censée enlevée. C'est en quelque sorte une *vue du dedans*.

2° EXERCICES GRAPHIQUES A VUE AU TABLEAU NOIR
répétés sur l'ardoise et sur le cahier.

Représenter les plan, élévation, coupe de la caisse à fleurs analysée.

Faire ensuite le relevé des dimensions sur l'objet et inscrire les cotes sur les dessins.

3° APPLICATION (Caisse à fleurs)

Voir observation importante à la leçon précédente.

Élévation. Coupe suivant AB.

Plan.

LES PROJECTIONS : Plan, Élévation, Coupe

1° EXERCICE D'OBSERVATION

AUGE DE MAÇON (Mise sous les yeux des élèves).

Cet exercice a pour but :
1° De définir d'abord la forme générale de l'auge (parallélpipède rectangle dont les faces latérales ont été inclinées par suite de la réduction des dimensions du rectangle de la base).

2° De faire remarquer : que les rectangles formés par les arêtes supérieures de l'objet et par le fond sont concentriques et parallèles ; qu'ils donnent lieu, en projection horizontale (Vue en dessus), à trois rectangles concentriques et parallèles ayant les mêmes dimensions que les leurs, puisque le fond de l'auge est sur le plan horizontal ; que les arêtes d'angles, qui ne sont pas parallèles au plan vertical, sont représentées dans ce plan avec des longueurs réduites ; que la projection verticale (Vue en avant) est un trapèze ayant pour petite base la longueur du rectangle du fond, pour grande base la longueur du rectangle extérieur, et pour hauteur la profondeur verticale de l'auge de maçon, augmentée de l'épaisseur du fond.

3° D'évaluer à vue : les longueur, largeur, profondeur verticale de l'auge, l'épaisseur des planches qui la forment.

2° EXERCICES GRAPHIQUES A VUE AU TABLEAU NOIR
répétés sur l'ardoise et sur le cahier.

Représenter les plan, élévation, coupe de l'auge de maçon, après une analyse préalable.

Faire ensuite le relevé des dimensions sur l'objet et inscrire les cotes sur les dessins.

3° APPLICATION (Auge de maçon).

Voir observation importante à la leçon XLVII.

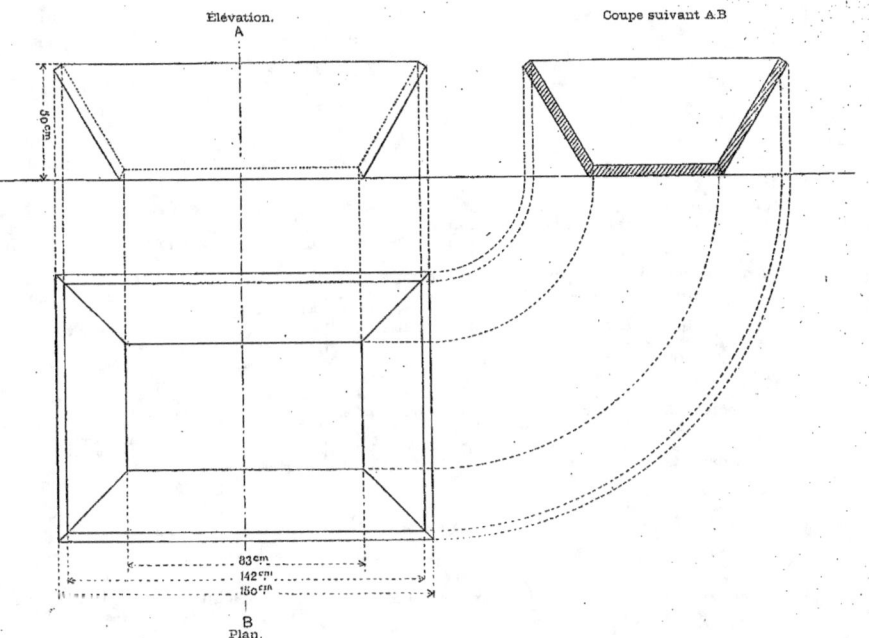

LES PROJECTIONS : Plan, Élévation, Coupe.

1° EXERCICE D'OBSERVATION

POT A FLEURS (Mis sous les yeux des élèves).

Cet exercice a pour but de constater :

1° La forme générale de l'objet pris comme exemple; ici on a deux troncs de cône formés l'un par le corps du pot, l'autre par le rebord.

2° Que la vue en dessus montre quatre cercles concentriques, le 1er représentant le bord extérieur du pot, le 2e le bord intérieur, le 3e le fond du vase et le 4e l'orifice destiné à l'écoulement de l'eau d'arrosage. Ces quatre cercles étant parallèles au plan horizontal projettent sur ce plan avec leurs dimensions vraies suivant quatre cercles concentriques.

3° Que la vue en avant montre deux trapèzes ayant pour côtés parallèles les diamètres des cercles extérieurs des bases des deux troncs de cône indiqués ci-dessus, pour côtés non parallèles les lignes qui joignent deux à deux les extrémités des diamètres de bases de ces troncs et enfin pour hauteur, l'un la hauteur verticale du rebord, l'autre la distance verticale de ce rebord au plan horizontal d'appui. L'élévation se compose donc de ces deux trapèzes.

4° Qu'il y a lieu de faire une coupe dans le vase pour en montrer la forme intérieure et en apprécier l'épaisseur.

Cet exercice a en outre pour objet l'évaluation des dimensions relatives des diverses lignes nécessaires pour exécuter les plan, élévation et coupe.

OBSERVATION. — Quand il s'agit de dessiner en *élévation et coupe* un objet dont les parties sont symétriques par rapport à un axe vertical on peut éviter un dessin en représentant la moitié de l'élévation à gauche de l'axe et la moitié de la coupe à droite du même axe. Cette coupe étant obtenue par un plan parallèle au plan vertical passant par l'axe de symétrie. C'est ce qui a été fait dans le dessin ci-contre.

2° EXERCICES GRAPHIQUES A VUE AU TABLEAU NOIR
répétés sur l'ardoise et sur le cahier.

Représenter en plan, élévation, coupe, le pot à fleurs analysé.

Faire ensuite le relevé des dimensions sur l'objet et inscrire les cotes sur les dessins.

3° APPLICATION (Pot à fleurs)

Voir observation importante : leçon XLVII.

LES PROJECTIONS : Plan, Élévation, Coupe.

1° EXERCICE D'OBSERVATION

TIROIR DE TABLE (Mis sous les yeux des élèves)

Cet exercice a pour but :
1° De définir la forme générale du tiroir (parallélipipède rectangle);
2° De constater que la vue en dessus montre que la base intérieure forme un rectangle, que les arêtes extérieures du dessous forment un second rectangle concentrique et parallèle au premier et que les distances des côtés de ces rectangles représentent les épaisseurs des parois. Ces deux rectangles se projettent sur le plan horizontal avec leurs dimensions vraies, la base du tiroir étant supposée sur ce plan;
3° De constater que la vue en avant montre un rectangle ayant pour longueur la largeur du tiroir, et pour hauteur, la hauteur de ce tiroir;
4° D'observer que le bouton du tiroir se projette suivant un cercle sur le plan vertical (élévation) et, sur le plan horizontal (plan), par le détail de ses moulures;
5° De constater que la nécessité de déterminer l'assemblage du bouton avec la paroi antérieure oblige à faire une coupe verticale par un plan qui passe par l'axe du bouton;
6° De constater enfin que l'utilité de connaître le mode d'assemblage du fond avec les parois latérales donne lieu à une deuxième coupe verticale perpendiculaire aux arêtes de ces parois;
7° D'évaluer à vue toutes les dimensions nécessaires pour dessiner le plan, l'élévation et les coupes.

2° EXERCICES GRAPHIQUES A VUE AU TABLEAU NOIR
répétés sur l'ardoise et sur le cahier.

Représenter en plan, élévation, coupe le tiroir analysé préalablement.

Faire ensuite le relevé des dimensions sur l'objet et l'inscription des cotes sur les dessins.

Leçon LI (Suite) APPLICATION (Projections) 131

3ᵉ APPLICATION (Tiroir de table)

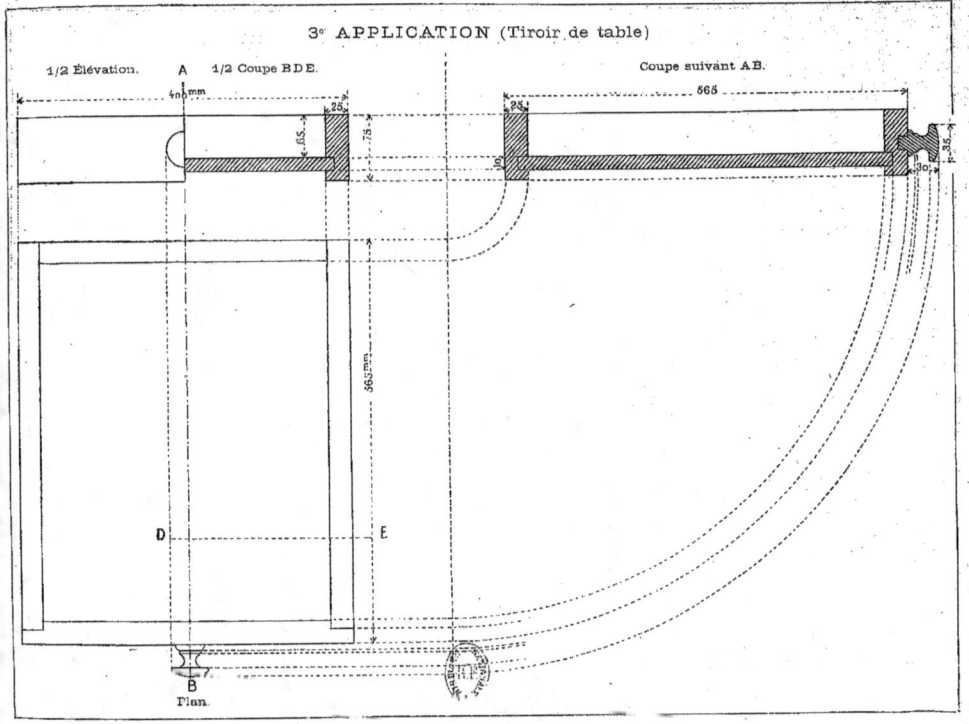

NOTIONS GÉOMÉTRIQUES (Projections) — Leçon LII

PROJECTIONS D'UNE BOITE A SEL (Croquis coté)

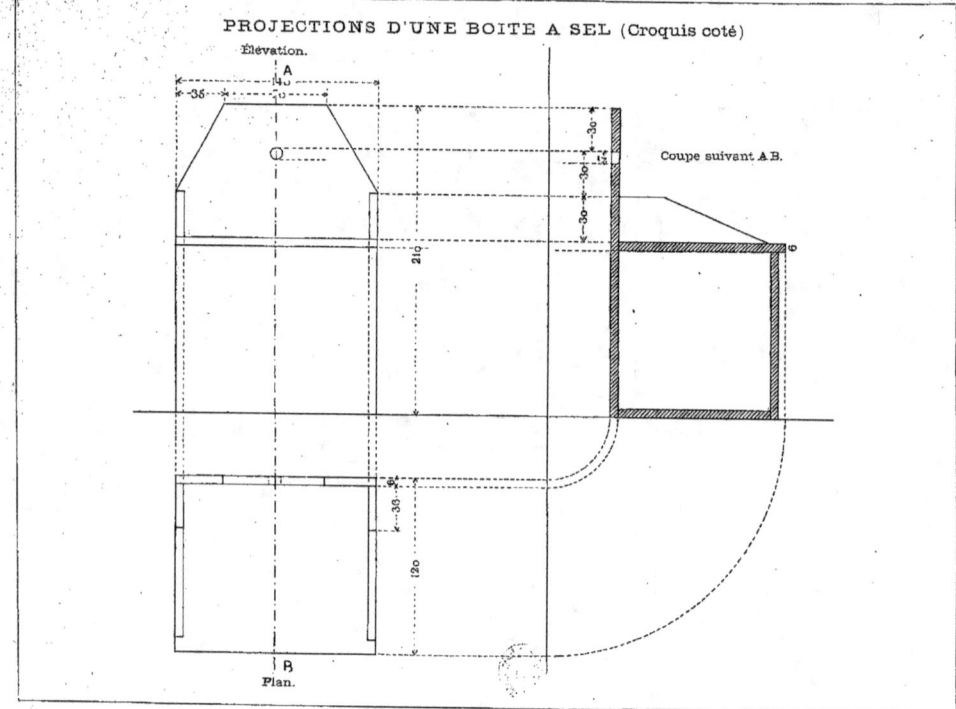

Leçon LIII — NOTIONS GÉOMÉTRIQUES (Projections) — 133

PROJECTIONS D'UN PETIT BANC (Croquis coté)

Élévation. — Coupe suivant AB.

Plan.

NOTIONS GÉOMÉTRIQUES *(Projections)* — Leçon LIV

PROJECTIONS D'UN BAQUET (Croquis coté)

PROJECTIONS D'UNE BOUTEILLE (Croquis coté)

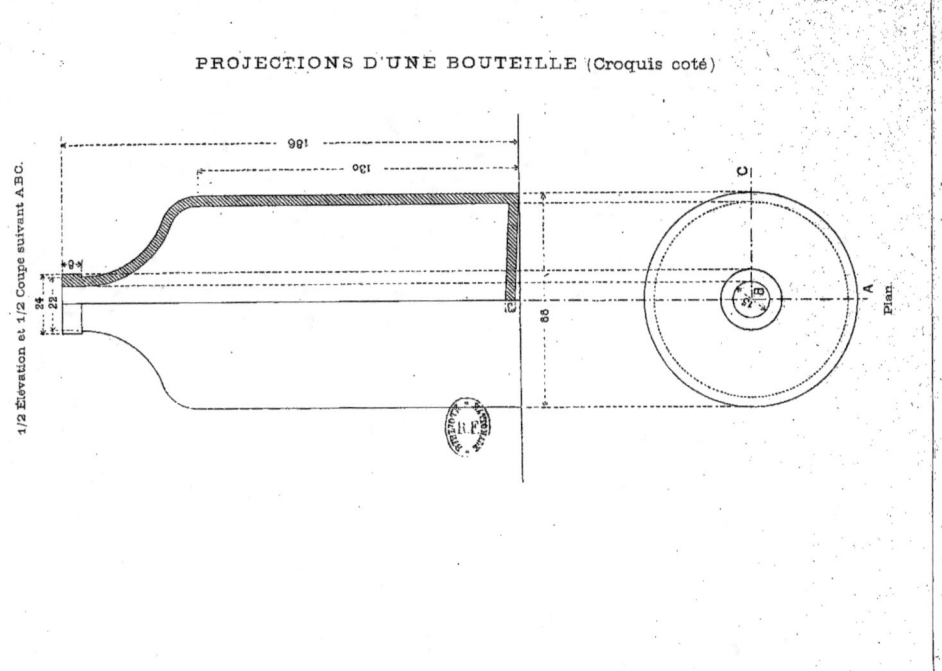

Coloris. — Les tons des figures ci-dessus sont obtenus par la combinaison des trois couleurs (rouge, bleu et jaune) : rouge et bleu donnent violet ; rouge et jaune donnent orangé ; bleu et jaune donnent vert ; rouge et un peu de noir donnent bistre. Ces exercices peuvent se faire soit au lavis, soit aux crayons de couleur.

CERTIFICAT D'ÉTUDES

NOUVEAU COURS D'HISTOIRE
PAR
CLAUDE AUGÉ et MAXIME PETIT

PRÉPARATION DU CERTIFICAT D'ÉTUDES

Cours moyen pour les écoles à une seule classe. (*De Louis XI à nos jours et revision de toute l'histoire.*) 280 gravures, 10 tableaux et 20 cartes, dont 8 en couleurs. 2 planches de costumes militaires et drapeaux, en couleurs. 6ᵉ édition. *Reliure parisienne*. 1 fr. 10

Cours moyen pour les écoles à deux classes distinctes. (*Des origines à nos jours.*) 350 gravures, 12 tableaux et 25 cartes, dont 10 en couleurs. 10ᵉ édition. *Reliure parisienne*. 1 fr. 30

Ces deux volumes comprennent des leçons courtes, faciles à apprendre et à retenir, et logiquement coordonnées, des récits choisis avec soin, des revisions partielles et générales; enfin, un résumé chronologique facilitant la recherche des dates et des événements. En outre, des questionnaires et des sujets de rédaction fournissent au maître la matière de nombreux devoirs oraux et écrits. Une grande place a été réservée à l'histoire contemporaine, conformément à l'esprit de l'arrêté ministériel du 4 janvier 1894.

LIVRE-ATLAS DE GÉOGRAPHIE
PAR
VEDEL, BAUER, DE SAINT-ÉTIENNE

COURS DU CERTIFICAT D'ÉTUDES

Géographie physique, politique et économique de la France et de ses colonies. Notions élémentaires de cosmographie. Préparation à l'étude de l'Europe et des autres parties du monde. 40 cartes en couleurs, 30 gravures, tableaux graphiques. Un volume in-4°. *Reliure parisienne*. 1 fr. 50

Conformément au programme, la géographie physique, politique et économique de la France et de ses colonies constitue la partie la plus importante de cet ouvrage. On y trouvera en outre des notions générales préparant à l'enseignement géographique proprement dit et une étude suffisamment développée de l'Europe et des autres parties du monde. Cet ensemble forme un cours à la fois rationnel et complet, bien adapté à l'âge des enfants et aux besoins de l'enseignement primaire. Des cartes très complètes et très lisibles, de jolies gravures et d'intéressants tableaux graphiques illustrent le texte en le commentant. Les questionnaires, les devoirs, les exercices cartographiques ont été très étudiés et sont présentés d'une façon méthodique.

LIBRAIRIE LAROUSSE, 17, rue Montparnasse, PARIS. — Envoi *franco* au reçu d'un mandat-poste.

www.ingramcontent.com/pod-product-compliance
Lightning Source LLC
Chambersburg PA
CBHW071544220526
45469CB00003B/910